黑白情懷

第二輯

翟 偉 良

攝影／著

JPC

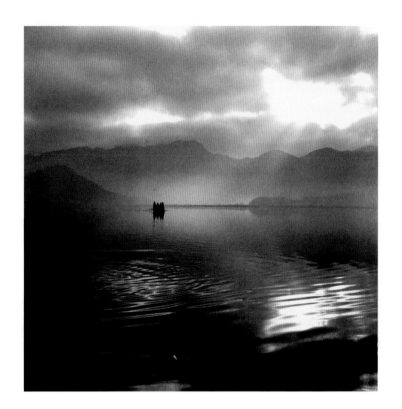

剛看完法國寫實攝影家馬克·呂布（Marc Ribound）的「直覺的瞬間——五十年攝影展」，回家再細讀翟偉良先生的《黑白情懷》，他們用攝影機捕捉的影像，都令我感動。

翟先生說：「拍攝寫實性的題材是需要深入社會、認識社會、關心社會，對事物持客觀態度，更要有前瞻性的眼光和敏捷身手。」評論家對馬克·呂布也有這樣的說法：「一直以來攝影界將『馬克·呂布式影像氣質』定義為『直覺而富於詩意』。他的攝影手法和理念以及『紀實攝影』所突出指向的人道關懷精神。」他們都不約而同，以心以眼以手按動快門，為他們所熟知、熱愛、關注的實存人、事、物，留下可能一瞬即逝的記憶。

翟先生跟著名的香港社會紀實攝影家如陳迹、邱良、鍾文略、麥鋒、梁廣福諸先生有點不同，除了拍攝影像外，他還用文字為照片作了簡短說明，「因為一幀照片能夠表達的信息不單是畫面上的主題，一些物件和背景也會『隱藏』著故事，這正是寫實攝影可貴的地方。」

可能有些攝影家認為讓照片呈現故事、或讓觀者自己通過照片自生聯想，就足夠力量了，但對解讀香港社會歷史面貌來說，攝影家除了敏感地按下快門外，他還有自己對社會負責的話要說。例如六七十年代的兒童過著怎樣的生活、昔日某些行業的實況、某地域的變容與今昔對比，憑著他的文字說明，為親歷的讀者重溫記憶，又使未經世故的人細味前人身世。這裡飽含翟先生對香港一條艱難來路念念不忘的情懷。

攝影家的敏感視野，為後人留存在當時看似無關重要一刻，那世變，才會成了發人深省的歷史。

盧瑋鑾（小思）

二〇一〇年五月十二日

【自序】

上世紀五六十年代，攝影非常流行，被視為文娛活動或嗜好。六十年代開始，筆者也在不覺間成為愛好者。每在工餘之暇，約同三兩同伴，攜著相機往新界、離島、市區內的大街小巷，有若天馬行空般隨意拍攝，不刻意追求也不講究佈局，無論風景人物、花草樹木、鳥獸蟲魚、農村漁港、繁華與純樸、社會事物或自然景觀，只要能夠目睹和在環境的許可下都拍得趣味盎然。因此，本影集的照片是從逾千的膠卷中尋覓挑選結集的，只因時代久遠，有些膠卷散失了或變了質也在所難免。除喜歡拍攝外，也愛好鑽研暗房技巧，使作品貫徹個人品味和風格。

本影集為照片作了簡短的說明，因為一幀照片能夠表達的信息不單是畫面上的主題，一些物件和背景也會「隱藏」著故事，這正是寫實攝影可貴的地方。故此，許多是從側面作說明，例如：畫面是一幀十分平凡的街招（聘人海報），內容是薪水高、福利優厚等，但深入地看，可以看到甲廠的招紙甫貼上，漿糊未乾，隨即被乙廠的招紙蓋上。原因是一九七七年開始香港享有紡織特惠稅，訂單如雪片飛來，為聘請工人而造成招聘爭奪戰。本集的照片因拍攝歷時久遠，年份和地點的說明可能有誤差，希望讀者諸君諒解和指正。

有些紀實攝影家說：「揭露人們不喜歡的東西、貧困、惡劣的居住環境、飢餓，我的照片便能夠幫助這世界變得好些」；還有：「重要的不是拍攝什麼，而是怎樣拍」。他們說的當然有一番抱負和道理。但筆者認為，拍一些社會動態、尋常的生活狀況、一些人們不甚留意的事物，讓照片道出故事，引起共鳴，令人印象深刻的題材也是不能忽視的。錦繡山河，賞心悅目的景物是人人都感興趣的，拍攝寫實性的題材是需要深入社會、認識社會、關心社會，對事物持客觀態度，更要有前瞻性的眼光和敏捷身手。攝影的特長是拍攝瞬間的題材，正好應用在寫實的題材上，雖陋室小巷也有可觀之處。畫意的題材令人有美的感

受；而寫實的，以內容取勝，為將來留下一點一滴的回憶，也是有價值的。作為攝影愛好者，魚與熊掌，兩者兼得，不亦樂乎。

香港開埠雖只有百多年，從一個蕞爾小島，小漁港發展成為大都市，其中有著說不完的故事和軼事，有歷史遺留下來的文物，風俗習慣，節日慶典，傳統的和現代的，中國的和外國的共冶一爐。從來沒有停止過的填海工程徹底改變了香港的地貌，也建成了多個新市鎮。

香港人對文物保育意識越來越強，集體回憶成了熱門話題。對長者來說，歷史是記載了他們成長的歷程；對年輕人來說，雖然覺得遙遠和陌生，卻也可以了解前人走過的足跡。集體回憶不單只是一些有歷史價值的建築物，當年的社會和民生面貌和勞苦大眾的生活狀況，行業的轉型和式微的行業，甚至往日的工具、服飾、物件、人物等等，均可令人緬懷過去，從而體會前人的努力和辛勞，才會珍惜今日社會的進步，並展望將來。

往事如煙隨風逝　記憶幸能存鏡間
蕞爾小島變都市　前人努力豈能忘

翟偉良
二〇一〇年三月三十日

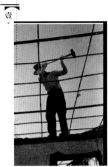

街頭巷尾、

街頭巷尾

「街頭巷尾」、「人生百態」和「街頭人物」是香港影友對寫實題材的稱謂，無論是漁村、農村、墟市、街市、橫街小巷或熱鬧的都市，都能找到拍攝題材。不論是晴是雨，日或夜，在惡劣的環境下如風雨的日子，都會出現意想不到的動人畫面，各階層都能夠成為拍攝對象。

兒童是當年街頭常見的人物之一，常常會看到姐弟合作�066衫和照料弟妹的畫面，這反映了當時的父母紛紛要出外工作賺錢，生活艱苦的情況。回顧往昔，一個家庭常常有五六個孩子，較年長的因此必須分擔父母的工作，如洗衣和煮飯等；除了分擔家務，有些更要趁著假日外出工作幫補家計，例如擦鞋、開車門和派報紙等，政府後來也發現人口劇增會帶來許多嚴重問題，於是開始提倡節育，口號是「一個嬌，兩個妙，三個斷擔挑」，大家都耳熟能詳。

從前小孩的生活或許貧困，卻會利用天然資源製造很多玩意，像用竹節造「迫啪筒」；把番石榴樹上的丫型枝椏砍下，繫上橡筋和一塊小皮革做成可作彈射雀鳥的工具；用蘆兜葉（葉長有刺俗稱豹虎箣）做籠養一種名為「豹虎」的小昆蟲，並給予一些名稱如紅牙兒、老篤和金絲貓等；打鬥定輸贏；也會捉蟋蟀和養蠶；用小刀削竹篾做風箏等。男孩子更愛做危險的事，如追逐斷了線正在下墜的風箏、把金屬汽水樽蓋（俗稱荷蘭水蓋）放在電車軌或火車軌上，待車輛經過時把蓋壓扁，再在中央鑽一小孔穿上繩索，成為可以格鬥的玩具，名為「車車」（讀音斜車）。他們也喜歡攀上樹上採摘生果或雀巢。女孩子則文靜得多，多是學針黹如縫紉、刺繡、編織和烹飪等，她們也愛一些遊戲如踢毽子、跳繩、摺紙、陀螺、拔竹籤、下棋和拋抓子（用小布袋盛載著豆、米或沙），也會造炊具仿傚成人烹飪，名為「煮飯仔」。

學校放假是小孩最快樂的時光，除了可以到遊樂場外，小孩亦喜歡集體遊戲如捉迷藏、兵捉賊、拍公仔紙、打波子、跳繩、跳飛機等，全都花費不多，但得到的歡樂卻不比今天的小孩子們遜色。而昔日最令人難忘的遊樂場當然是位於荔枝角的荔園，它建於一九四九年並於一九九七年三月卅一日結束，場內的設施有真雪溜冰、旋轉木馬、碰碰車、叮叮船、咖啡杯和哈哈鏡等。表現項目有歌舞、演唱和蒙眼飛刀等，還有宋城和攤位遊戲，最叫人印象深刻是百多頭動物如獅虎駱駝等，其中一頭名叫「天奴」的大象最受觀眾喜愛。

除了玩意不同，住在農村、漁村和城市的小朋友，打扮亦有分別，農村和漁村的孩子多是赤著腳或穿木屐，衣著則是唐裝，而城鎮裡的孩子穿的是恤衫西褲和膠底布鞋。當年著名的鞋廠有「馮強」和「華強」，較富裕的則穿西服和皮鞋。

昔日的長者亦是很好的寫實拍攝對象，時間彷彿在他們臉上刻劃了許多故事，拍攝他們更常常是友誼的開始。記得有一次與影友在沙田附近尋找拍攝對象，在一處從前是田園，現在變了火炭工業區的地方，一位老伯在路旁休息，大家覺得他是一個很典型的人物，於是靜靜地偷拍了數張才跟他打招呼，閒談間便結識了這位胡伯，後來我們沖曬好便把照片送給他，他也請我們吃園中的熟木瓜。原來他曾是民國年代的官員，在香港避難，懂得幫人看掌相，文學修養亦很好。

另外，在西貢有一位令人難以忘懷的婆婆，她是漁民家屬，當家人出海捕魚時，她會去廟宇禱告，保佑家人安全回家。這位婆婆每次總是虔誠上香，令人感動，自然流露的真摯表情亦是人像拍攝難得捕捉到的珍貴畫面，是草根階層和平民百姓的生活實況。

有一次更有趣，筆者曾參加某電視台舉辦的講座，討論舊照片，我帶了數張照片去講解，事後有位觀眾詢問電視台能否和講者聯絡。聯絡上後，發現原來有一幀照片中人正是他的母親，因此他想索取一張留念。後來我把照片送給他，並和他話當年一番。

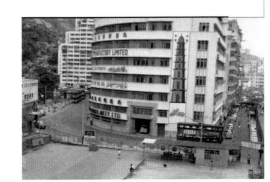

現在在街上偷拍陌生人的肖像，會有肖像權的問題，在歐美地區尤其嚴格。昔日記者有「無冕皇帝」之稱，若是帶著相機上街拍照，可能被人誤會為記者，會對你產生幾分敬畏之心，不會有任何阻攔。但今時今日已是兩回事了，人們會懷疑你拍攝的動機和用途，所以現在的影友應知避忌。

筆者拍攝時總不理天氣的好壞，因自然流露的照片更能突顯當時的社會動態，能夠看見相中人裝束的轉變，日常用品、街道亦不再相同。當時的車輛和人流明顯較少，而這些生活已變成回憶了，只能透過照片再次重現。就像那時常拍到驚險的火災場面，因舊時的建築物料易燃，尤其是木屋區，反映了當時生火多用火水爐和燒柴／炭，有些地方更沒有電，居民只能用火水燈照明，而換火水時最容易發生意外。拍到火災的場面，多數是聽到救火車聲響便趕去現場。當然沒有人會抱著幸災樂禍的心情去拍，只是希望能警剔其他人，亦表揚消防員的英勇。

拍這些街頭人物的時候，其實也沒料到有些情景會消失，當時只覺得每天都一樣，不會有什麼改變。純粹喜歡捕捉各行各業和人物的動態，因人之動靜與神態因人而異，各有不同，而且時刻在變化中，於是帶來無窮的樂趣與挑戰。當發現了目標，馬上就要行動，同時也為景物的驟變作出準備，而不至於徒勞無功。當身臨其境，游目四盼，要如獵人般機警，一旦精彩的時刻到來，便把決定性的瞬間凝固下來。人物的表情動作固然重要，前景或背景也是不可或缺的。除了拍攝主體的大特寫外，主體身處的現場環境也要清楚地交代，主賓是有機的契合，這樣會令作品的內容更加充實。

有時筆者亦會偷拍，發現目標後便躲在隱蔽的地方，如不便時，拿著相機瞄向另一方向，佯裝拍其他景物，同時留意著目標人物，找機會突襲或用長焦鏡頭在較遠處拍攝。也會和同伴合作，找些話題或用動作引開目標人物的注意，伺機拍攝，實行聲東擊西。有時亦會

把相機掛在胸前，加上一條長而軟的快門繩，放在褲袋中，上前向拍攝對象搭訕，趁機按動快門。若發現一處光源和角度都非常合適的環境，但欠缺一些適當的人物，最佳辦法便是守株待兔、耐心等待了。必要時筆者亦會跟蹤，在行走中的對象前後左右，亦步亦趨地進行拍攝。而在人群聚集的熱鬧地方如墟市和節日慶典等，也是實習拍攝寫實題材的好地方和好時機。

當時沒想到，以這些方式拍下的芸芸大千世界的眾生相和生活點滴，隨著歲月消逝，變成彌足珍貴的歷史見證，雖然只是一鱗半爪，也能為不斷變遷的社會，留下一點寫實的真、善、美。

一九六六年　黃大仙　星期日的早晨

徙置大廈外，流動理髮師傅為小孩子理髮，
為免輪候時不耐煩，
理髮檔主準備了公仔書（連環圖）免費供小孩子翻閱。
經歷過的人一定有一份親切的回憶。

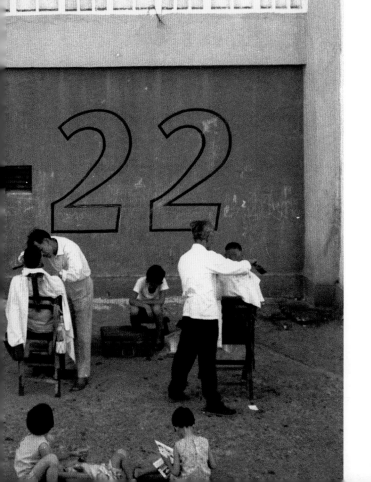

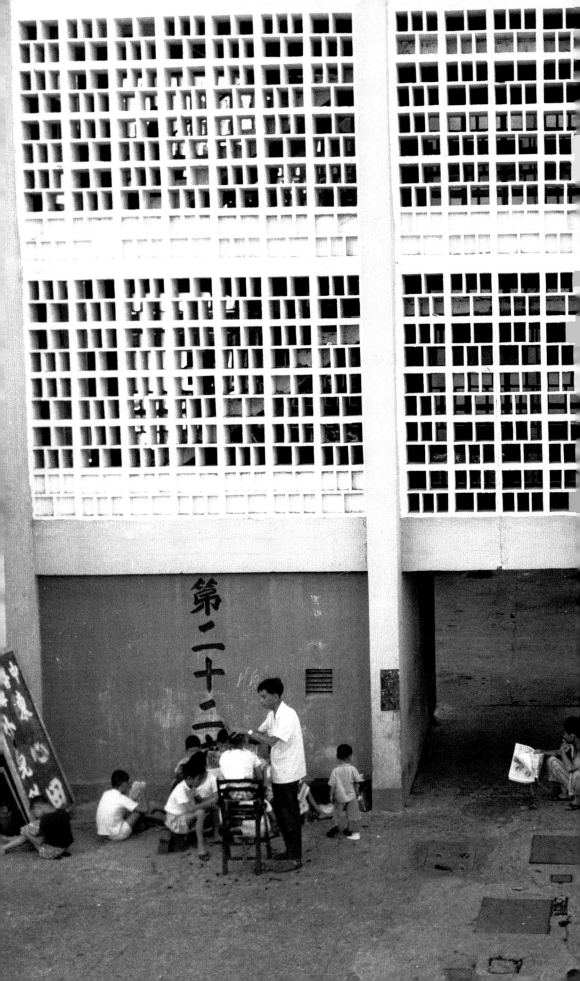

一九六六年　東頭邨　理髮檔

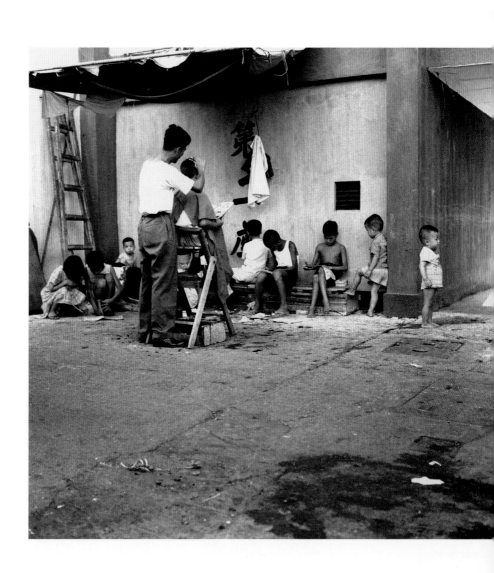

一九六六年　黃大仙　屋邨裡的兒童

戰後來港人口急增，出生率一下子飆升，房屋、交通、醫療、教育及食水等都難以應付，政府於是號召市民節育：「一個嬌，二個妙，三個斷擔挑。」家境清貧的孩子從小就得打理家務和照顧弟妹，因父母星期天也得工作，以增加收入。

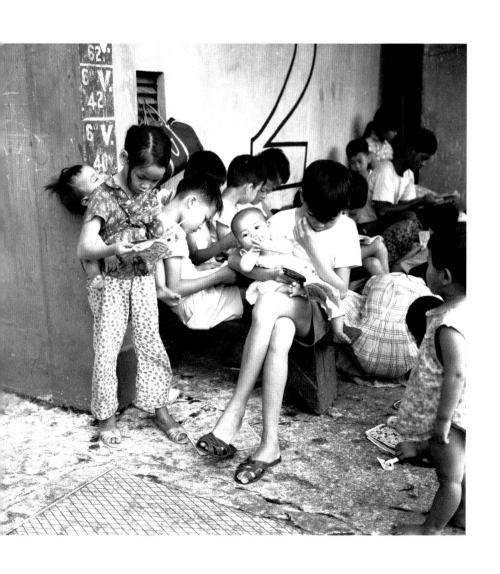

一九六四年　沙田大圍　玩泥沙

沙田大圍村建村於一五七四年，
是沙田歷史最悠久和規模最大的圍村，
位於城門河畔。俗語「大家是玩泥沙大」
的含義是從小已認識的意思。

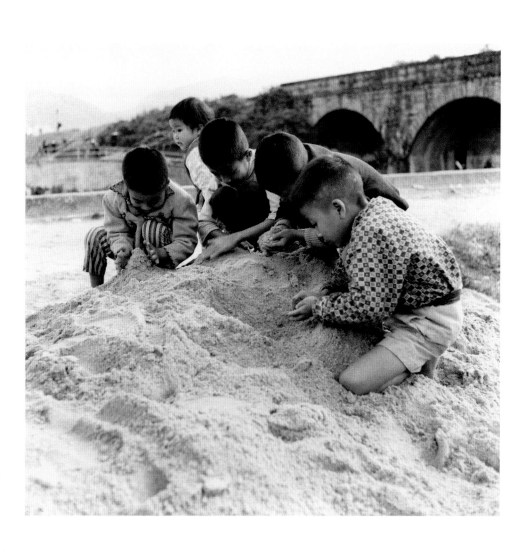

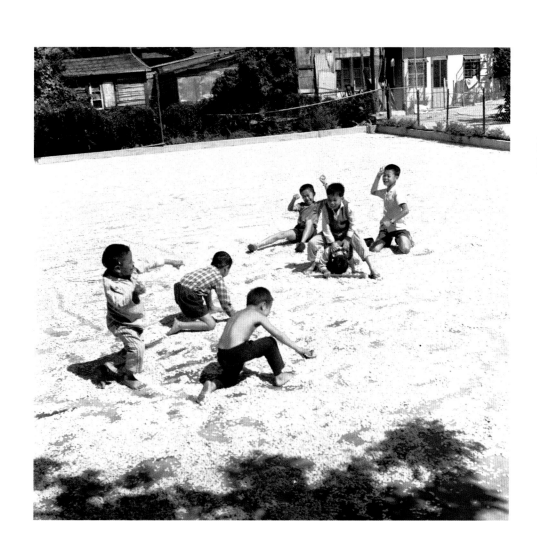

一九六八年　九龍城　蕩韆鞦

滑梯和翹翹板是公園內重要的遊戲設施，
蕩韆鞦更是練就膽色的好地方。
現在的兒童樂園裡鋪上了軟膠墊，
韆鞦架比以前鞏固。

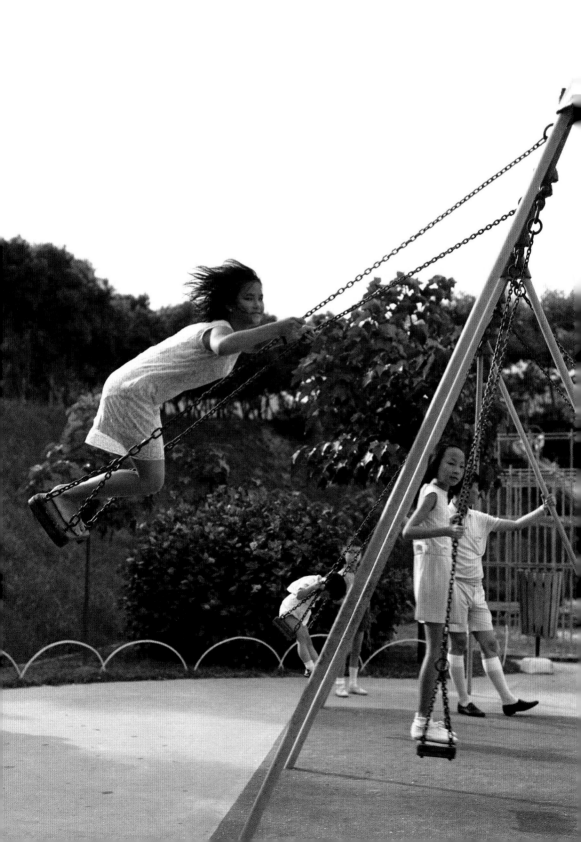

一九七〇年　大埔　姐與弟

一個約六歲大的小童揹著一名約歲半大的弟弟，
往日㧬帶的設計是把嬰孩揹在身後，
以方便工作。

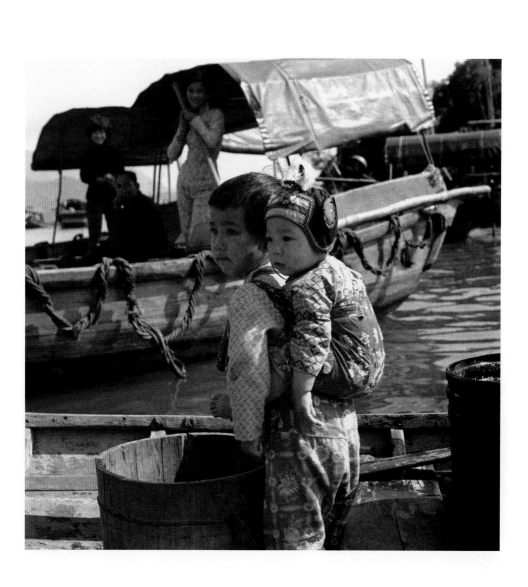

一九六八年 大嶼山竹篙灣 淋個痛快

竹篙灣是陰澳其中一灣，
小童在海灘游泳後，
可到岸上用水喉沖身。
二〇〇〇年，竹篙灣開始填海興建迪士尼樂園，
這裡飼養家禽的情景已不復見。

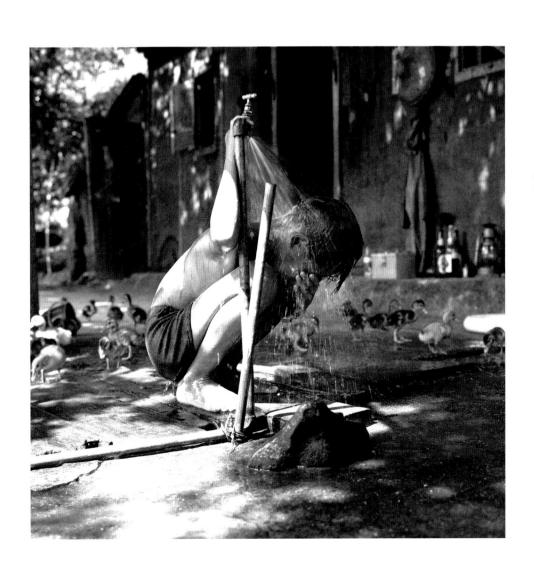

一九六九年　香港仔　水上人家的孩子

水上人家的孩子從小就練就一身好本領：
划船、撐船、搖櫓、游泳和捕魚，無一不精！

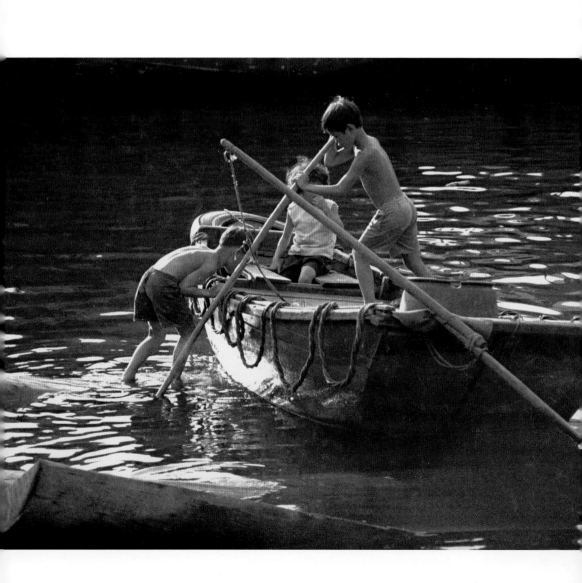

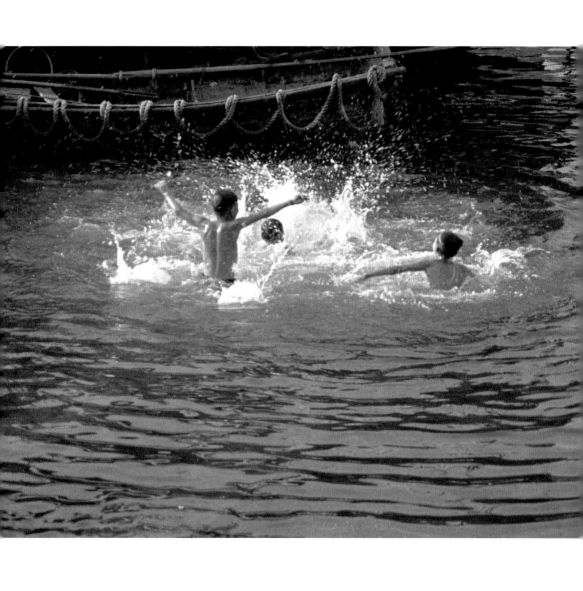

一九七〇年　元朗南生圍　漁塘作業

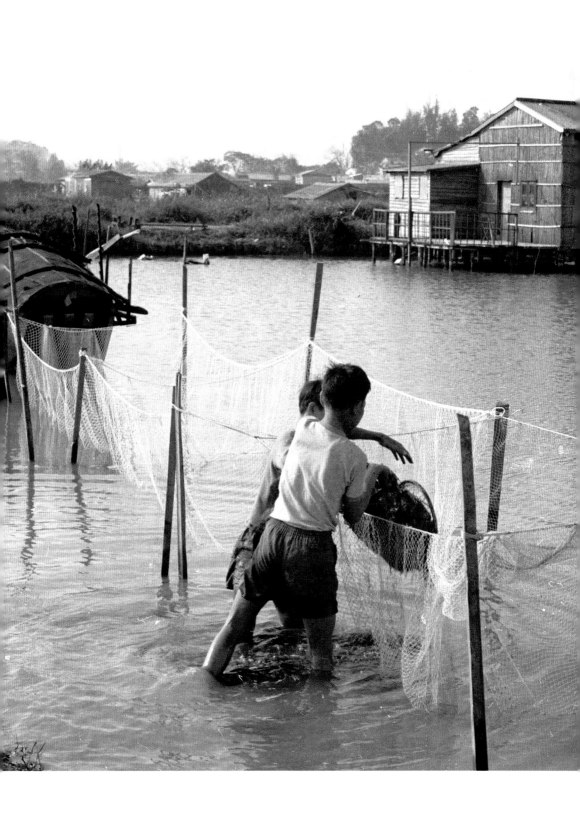

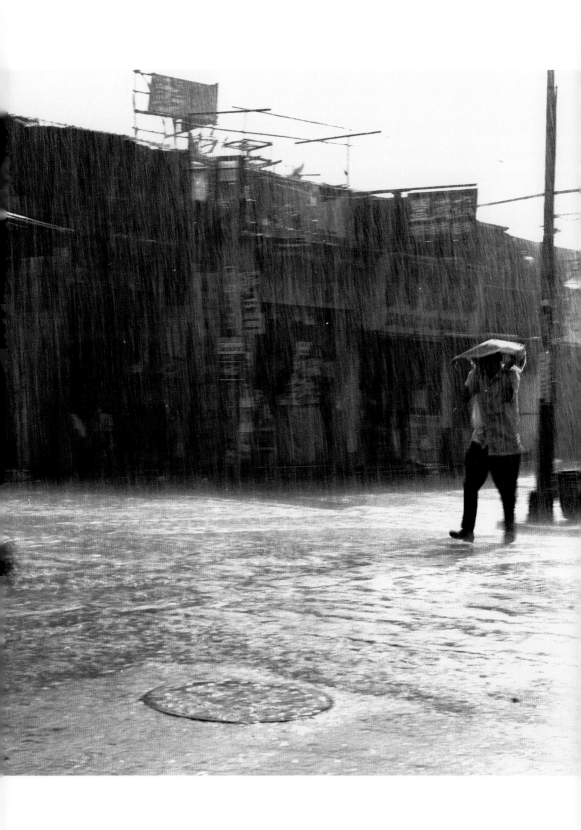

一九六六年　九龍城賈炳達道　間中有驟雨

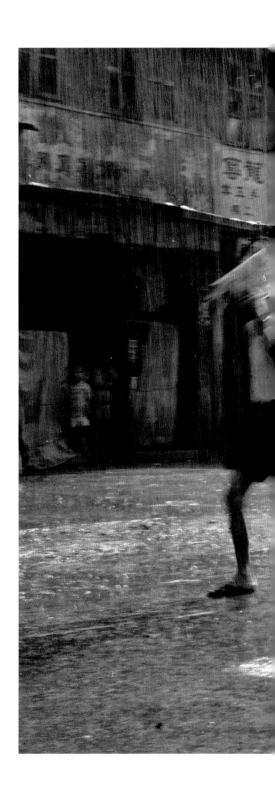

一九六六年　九龍城侯王道　雨日街頭

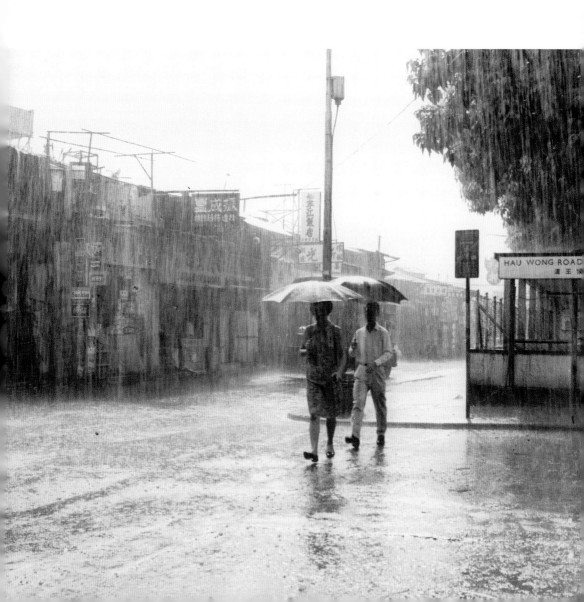

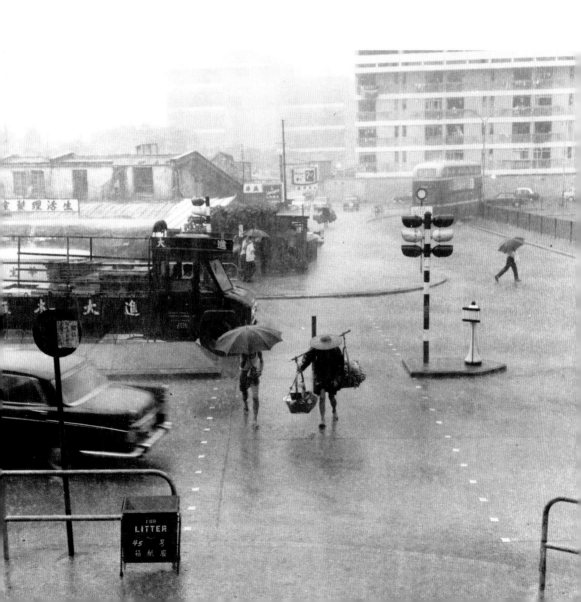

一九六七年　大埔　避雨

一九一三年建成的舊大埔墟火車站，
採用中國式建築設計，
金字屋頂有豎起的陶製鼇魚，
像廟宇和宗祠的混合體，十分特別，
但內部則按火車站的需要而設計。
一九八三年新站建成後，
舊站便成為香港鐵路博物館，
並在一九八四年被列為法定古蹟。

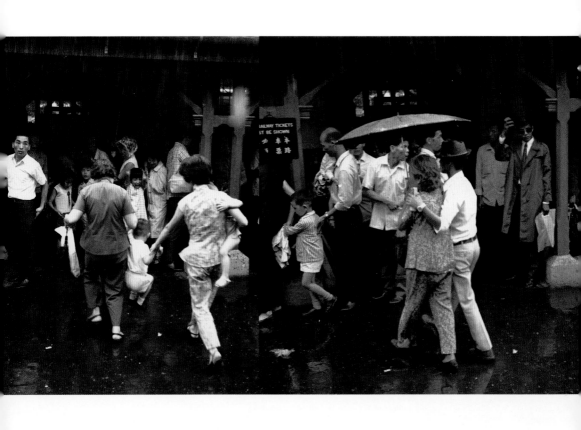

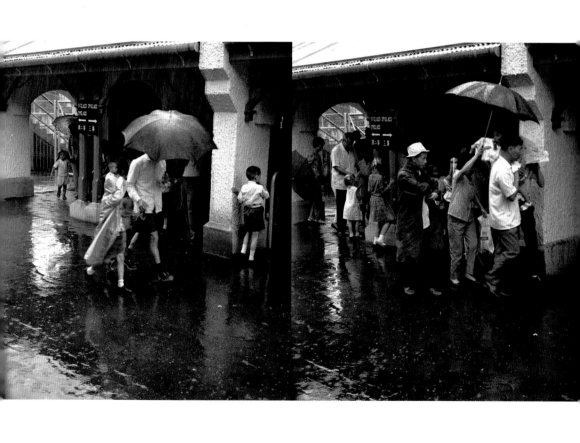

一九六九年　油麻地　打風的日子

舊佐敦道碼頭打風的日子，
右上角是當年碼頭的公廁，
道路旁滿佈街招（廣告）。

一九六五年　深水埗　雨日街頭

傾盆大雨常使深水埗低窪地方水浸，
後來東京街和南昌街的大渠整修好後，
環境始有改善。

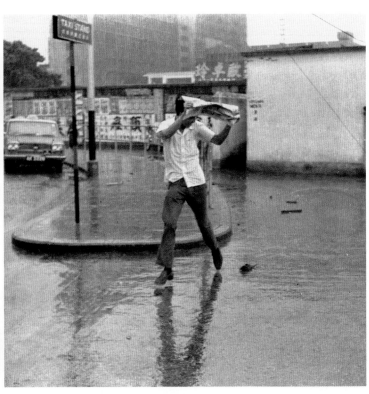

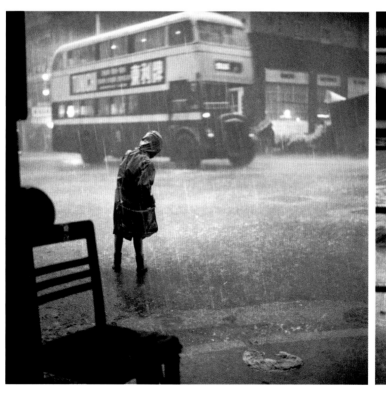

一九六七年　沙田　精神奕奕

上世紀四五十年代
遷移來港的人逐漸增加，
有商界、政界和各式人等，
在昔日的火炭村，
遇上了一位有學者風度的長者，
他留鬚、穿著長衫、眼睛炯炯有神，
聞說是一位從內地來港
過著隱居式田園生活的學者。

一九六七年　屯門　長者

戴眼鏡、留鬚、
穿著綢緞唐裝衣服的長者，
不知什麼東西吸引著他。

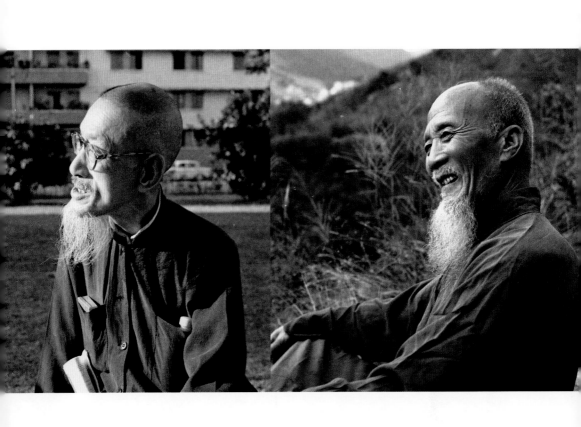

一九六七年　西貢　漁婦

每天在天后廟祈福後，
稍作休息。

一九六六年　香港仔　漁民

飽歷風霜的漁民。

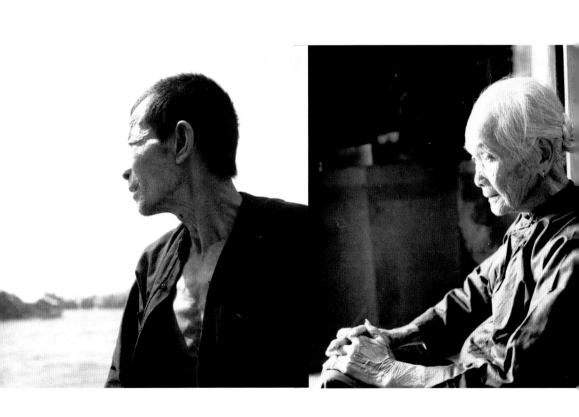

一九六五年　香港仔鴨脷洲　船廠一角

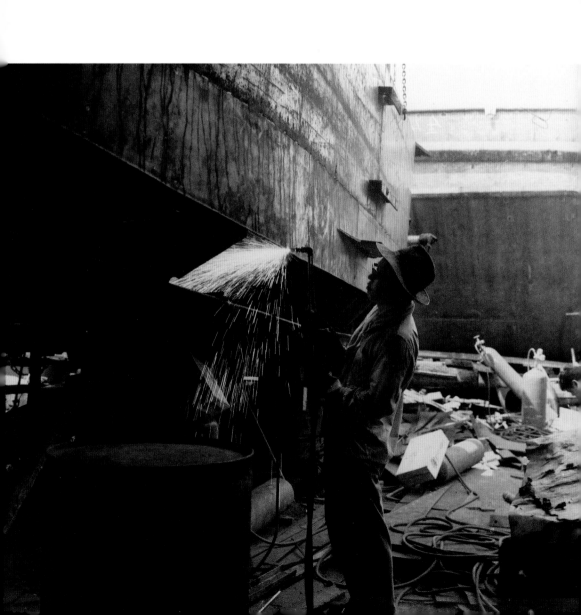

一九六六年　西貢　一盅兩件

昔日西貢是一個小墟市，
是漁穫和農作物的集散地，
每日早上都可以見到擺賣漁穫、
農作物、熟食和日用品的攤檔，
熙來攘往，好不熱鬧，
也有一些小茶室，
供茶客悠閒地閱報和品茶。

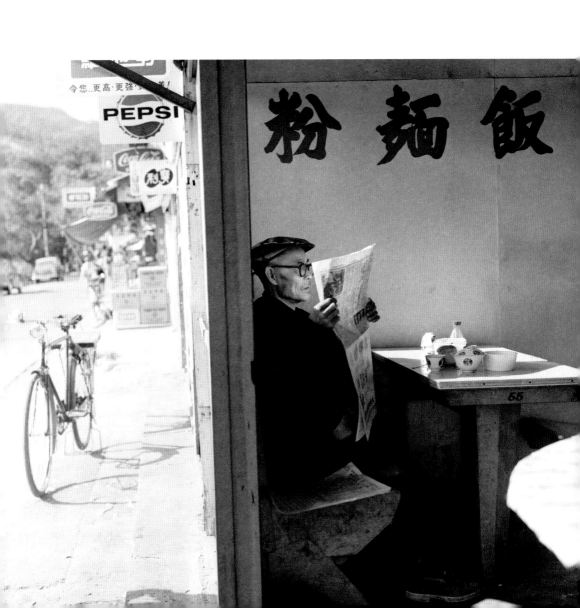

一九六六年 大埔 婆與孫

昔日大埔元洲仔是一個漁村，
大人都外出工作了，
只留下長者照顧小孩。

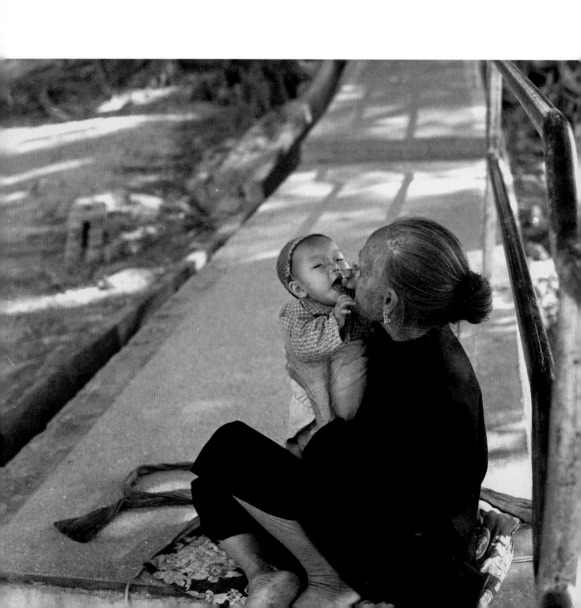

一九七一年　沙田　等待

往日的火車班次較疏，
候車時只有長時間的等待。
往日沙田路軌和公路有交匯的路段，
設有人手操作的欄杆，
火車經過時關閉，不讓車輛及行人通過，
並響起叮叮聲示警。
後來火車路軌重鋪後才和公路分開，
各行各路。

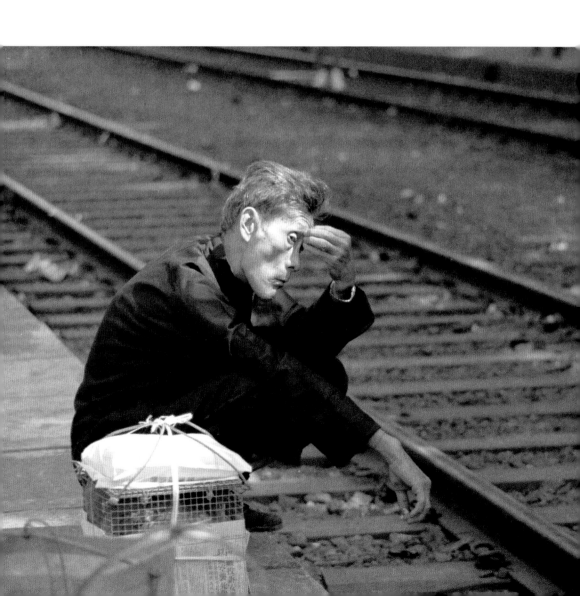

一九八四年　大澳　棚屋漁婦

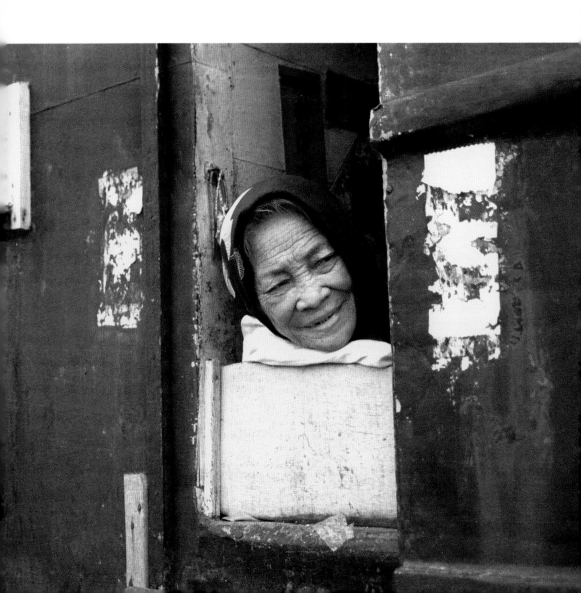

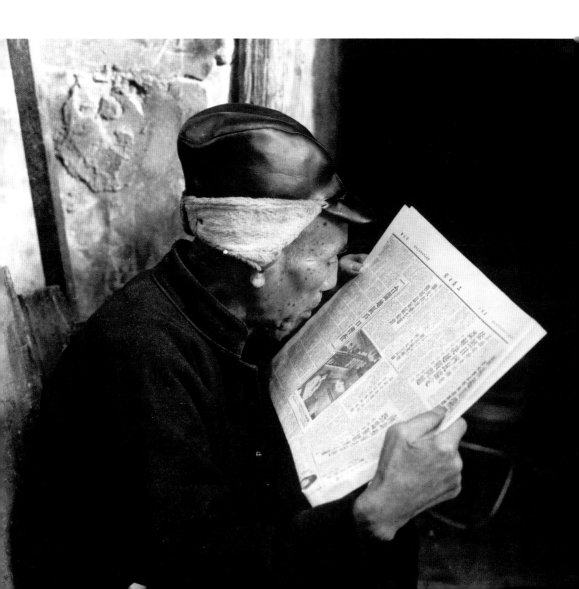

一九六六年　旺角　急救

香港聖約翰救護機構成立於一八八四年，
致力促進和提供所有人道及慈善工作，
拯救處於危難，
受苦、患病及身處險境的人，
為他們提供二十四小時不停的救護車緊急服務。
除此之外，救護車亦會在賽馬、
大型體育運動比賽、百萬行以及
其他有大量市民參與的公眾活動中服務大眾。
圖中是在球場中急救的情形。

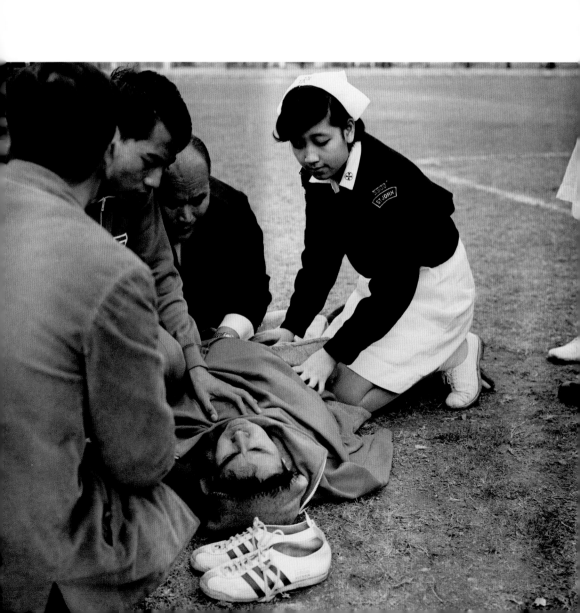

一九七〇年　上水古洞　古洞馬場

香港回歸前，
許多地方除了是英政府的物業外，
英國國防部也擁有許多物業，
例如赤柱、金鐘、威菲路、尖沙嘴、
域多利、深水埗、石崗和昂船洲兵房等等，
上水古洞的馬場也是英國國防部（陸軍）的產業。
當筆者首次到古洞見到此告示牌時，
即想起當年上海租界那塊
「華人與狗不得進入」的告示牌，
字句上雖沒有那麼刺目和嚴重，
心裡也隱隱有種屈辱感。

一九六五年　旺角　星期天的早晨

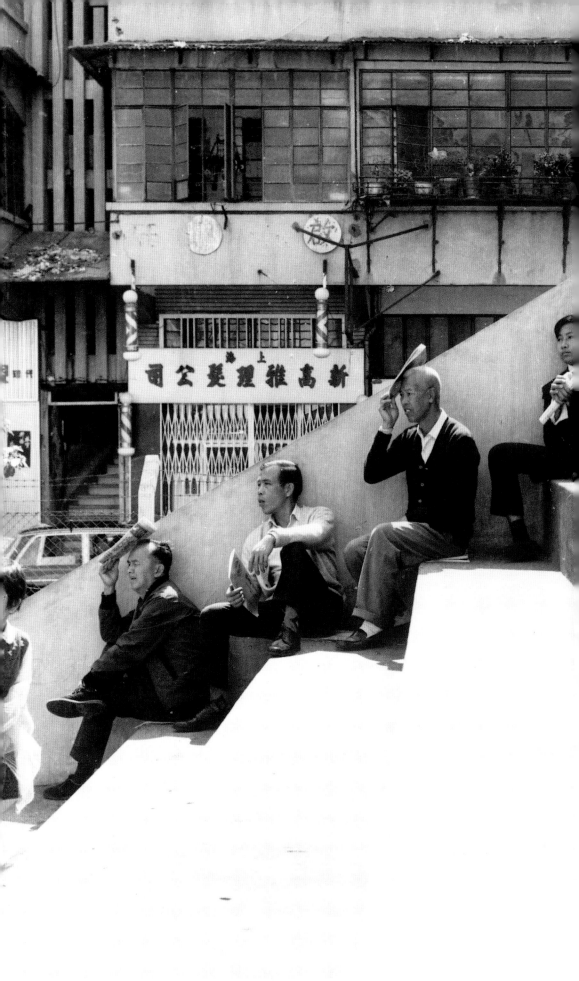

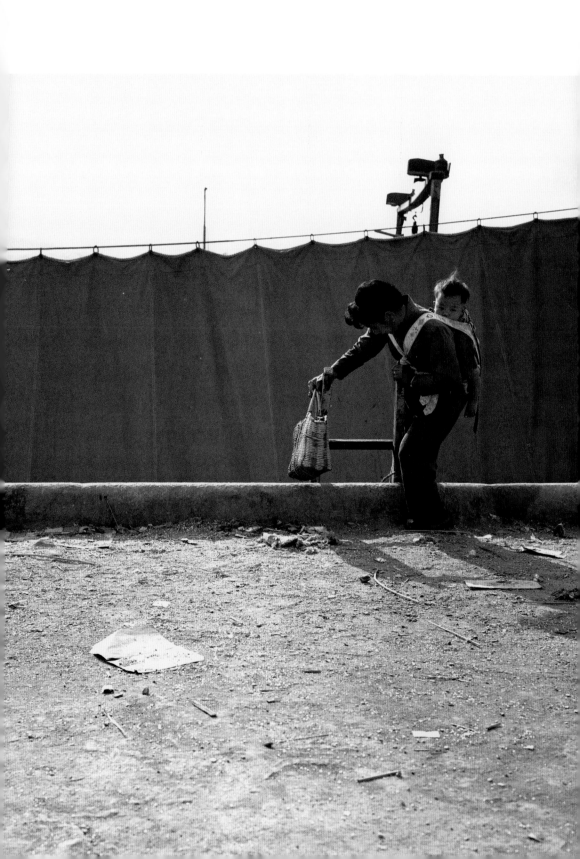

荃灣舊碼頭旁岸邊停泊著許多躉船，
一名婦人正手提藤籃揹著小孩從船隻上岸。
當時藤籃或膠籃是必備的購物工具，
膠袋還沒有登場哩。

一九六六年　大埔　善信

昔日女傭工（俗稱媽姐）的白衣黑褲，
是標準的「制服」，
她們陪著主人上香祈福，
打點一切香燭祭品。

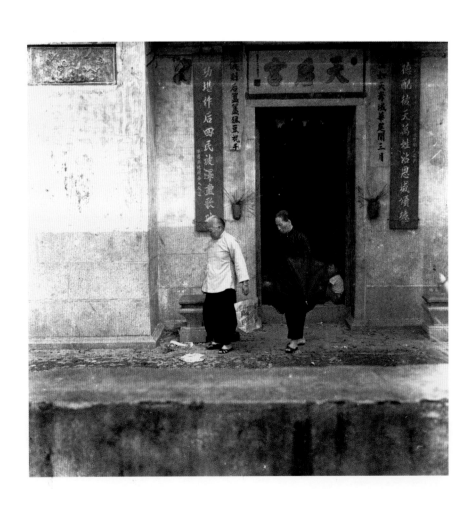

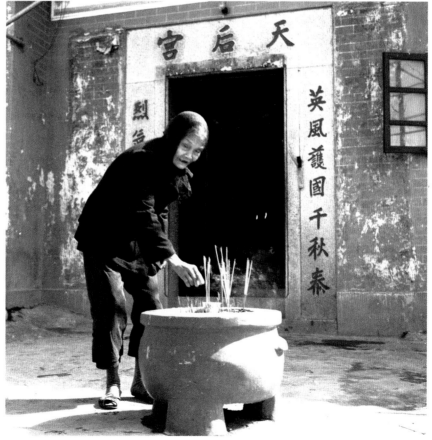

一九六六年　鴨脷洲　陋巷

昔日的鴨脷洲是船廠和鐵店所在，
多是和造船和修船的行業有關。
由於正處於香港仔避風塘，
漁船聚集，是一個典型漁港，
島上街道狹窄，岸邊的木屋林立。

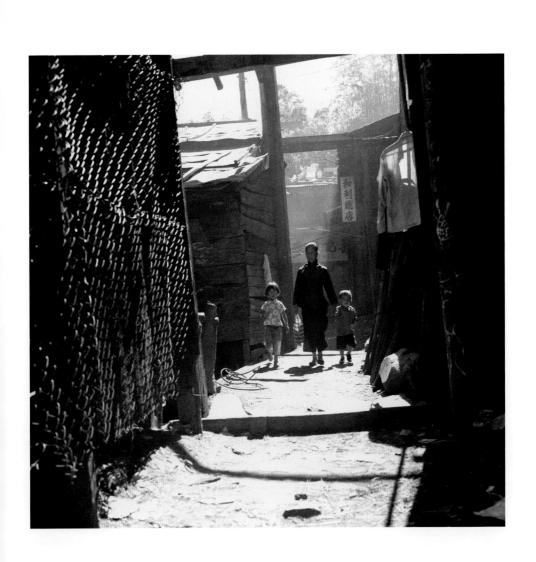

一九六七年　西貢　閒話家常

西貢是香港東面的一個漁港，以出產海鮮著名，包括出海捕獲的和人工養殖的，同時也有村落，以務農為生。秋收後，婦女可以偷得浮生半日閒，和鄰居談天說地一番。

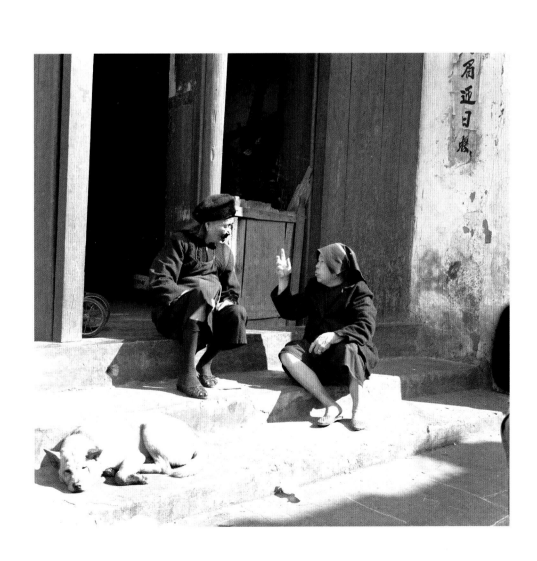

當年風貌

當年風貌

拍攝香港景觀的衝動緣於填海工程，大概是上世紀六十年代開始，香港的地貌漸漸改變，很多地方在開山鑿石，有些填海，有些興建新的公路。以往從九龍往香港島遠眺，本來疏疏落落的建築物慢慢佈滿了大半個太平山，若從山上往下看，更覺景觀的宏偉，尤其在黃昏或萬家燈火時拍攝的照片更是漂亮。照片非常有效地表達了城市經年累月的發展。

百多年前，香港開埠之初期以維多利亞城為中心，分成四環九約：中環、下環、上環和西環。中環是政治經濟文化中心。由於港島全是山地，唯有向山上發展，於是築建了從山腳直至山頂的道路，路旁建築物多是歐陸式的，住的也多是洋人。上環及西環則是華人聚居地，普遍是兩層高的平房，而海旁一帶也有一些較高尚的住宅，還有很多水上居民（蜑家）的棚屋。

九龍半島只有數條主要道路，房屋都是兩層的平房，從地區和街道的名稱可以說明它的本來面貌，如油麻地、西洋菜街、染布房街、新填地街和鴨寮街等。房屋多是「唐樓」格式：三四層高，水泥和磚結構，設有木樓梯，向街處有「走馬騎樓」（即陽台），後端設有廚房，中間部分用板（稱為快巴）板，即合成纖維板）間格成多間「板間房」，而用磚作間格的稱為「梗房」。板間房不能密封到天花，需留數尺作通風之用。

此等唐樓以上環、西環、灣仔及九龍一帶為多，欠缺浴室、廁所，非常不便，也不衛生，大小二便只能用「馬桶」解決，「夜香婆（姑）」是那個時代的特有行業，今天已難以想像。上世紀五六十年代，到港人口急劇增加，住屋需求迫切，板間房裡常常擺著一張二格或三格的「碌架床」，一家八口擠在一張床睡和七十二家房客正是那時的生活寫照。若遇上了制水期，「樓下關水喉」的叫聲便不絕於耳。

為著多建樓房，舊樓陸續被拆卸，尤其是具經濟價值的地段，紛紛改建為數十層的大樓。一九五〇年聖誕節，深水埗石硤尾寮屋區大火，約有五萬人頓失家園，於是七層高的Ｈ型大廈自此興建，此後遍及九龍城東頭村、黃大仙、觀塘、牛頭角及藍田等地區，擠迫於市區樓宇內的居民及山邊的寮屋居民，陸續得到安置。政府後來把構思改良為「廉租屋」式的公共房屋，設置獨立廚房和廁所。至一九七八年推出的「居者有其屋」，為市民提供可以自置的居屋，已是後話了。而在推出「廉租屋」之前，一度有平房區及臨時安置區以供輪候入住徙置大廈或廉租屋的居民暫住。

大規模的移山填海，增加了可建房屋的用地，私人地產發展商的大型屋苑亦紛紛落成，設計新穎美觀，用料優良，設備週全，以供經濟條件較佳的市民購買。在市區一些老化了的整幢大廈或數條街道如油麻地六街的樓宇，慢慢被嶄新和具時代感的建築所替代。

五十年代至七十年代落成的大型公共屋邨已陸續被拆卸，重建為新一代的公屋或居屋，舊的工廠大廈或住宅也多被拆卸及重建為大型商場。人口增加，經濟向好，新市鎮相繼投入建設。昔日維多利亞港沿東面一帶，原是用垃圾填海造地，故九龍灣曾被戲稱為「垃圾灣」，近期的則有將軍澳堆填區。

隨著大眾運輸工具的相繼興起，如首條海底隧道於一九七二年通車，而地下鐵路工程亦在一九七九年展開，許多碼頭因客量銳減而關閉，並改建成現代化的大樓、商場、酒店和高級住宅等，使城市的景色有著巨大的變化。

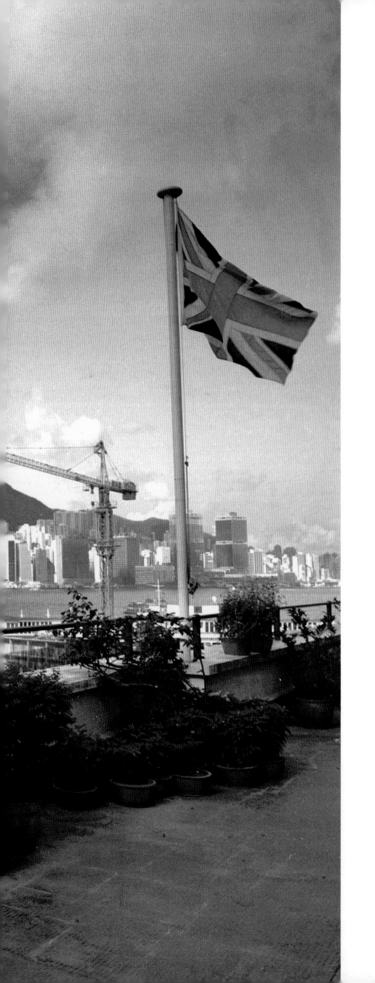

一九八二年　尖沙嘴　維港兩岸

站在舊中華基督教青年會天台上看維港景色。

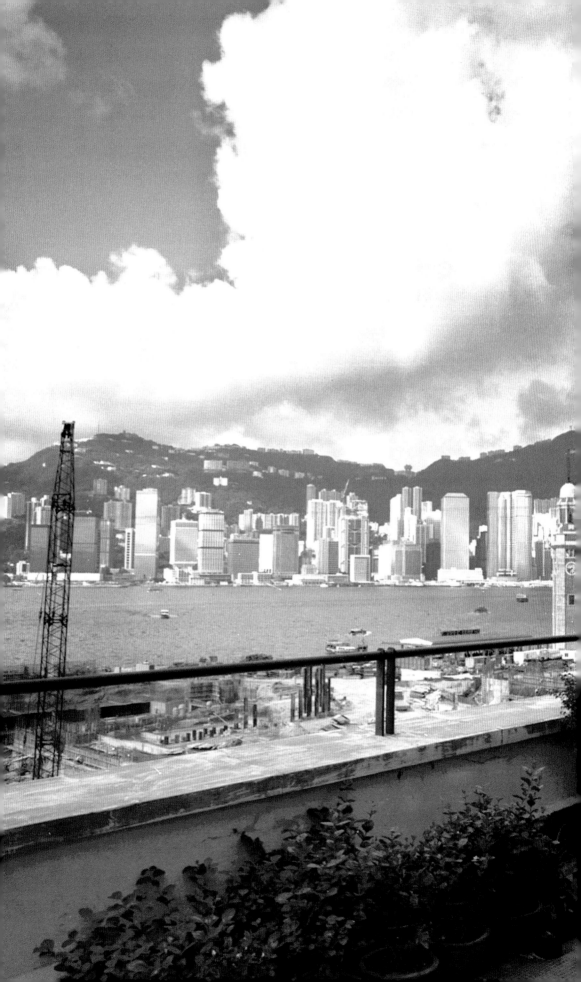

一九八二年　尖沙嘴　尖沙嘴火車站舊址

並於一九八九年十一月八日啟用。
一九八四年開始興建，
文化中心於一九七九年奠基，
而鐘樓幸得保存下來。
舊址建成香港文化中心建築群，
九廣鐵路尖沙嘴總站於一九七八年拆毀後，

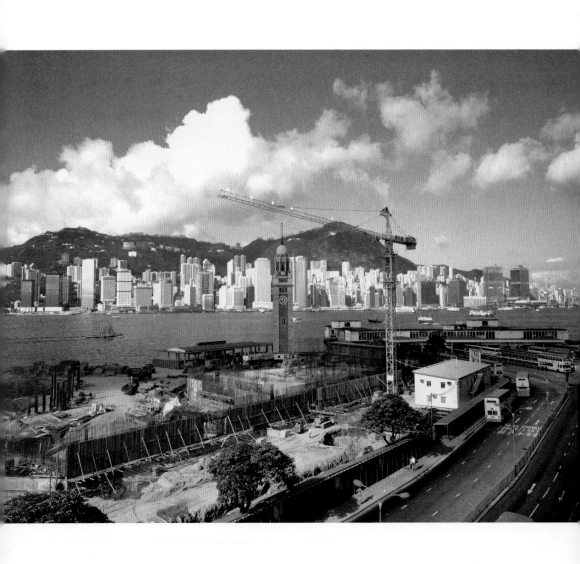

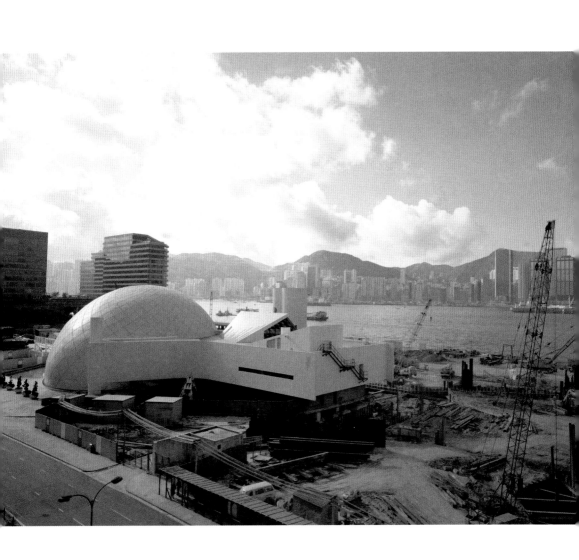

一九八四年　尖沙嘴　香港體育館

香港體育館（紅磡體育館），
一九八三年四月二十七日啟用，
緊靠火車總站，昔日稱為大包米，
是商船運送糧食的地方，以食米為主，
也曾在一九六六年舉辦工展會。

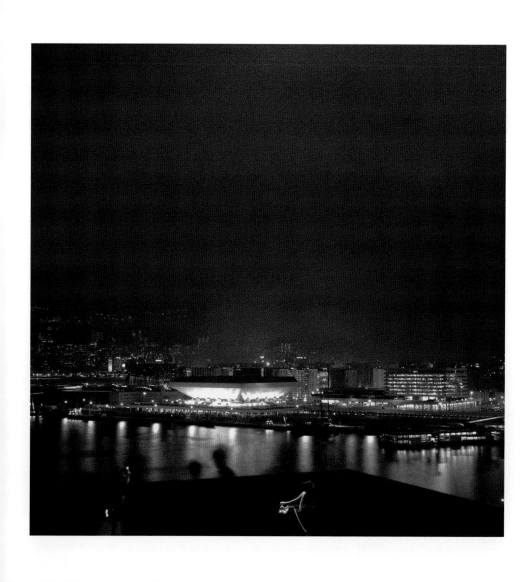

一九七三年　尖沙嘴　舊火車總站

九廣鐵路香港段於一九一三年動工興建，一九一六年三月二十六日落成，並於同年十月二十八日正式啟用。

可惜火車總站已於一九七五年遷往紅磡。現在只有鐘樓被保存下來，它高四十四米，典雅歐陸色彩，具愛德華建築風格，已成為香港的一個歷史地標。

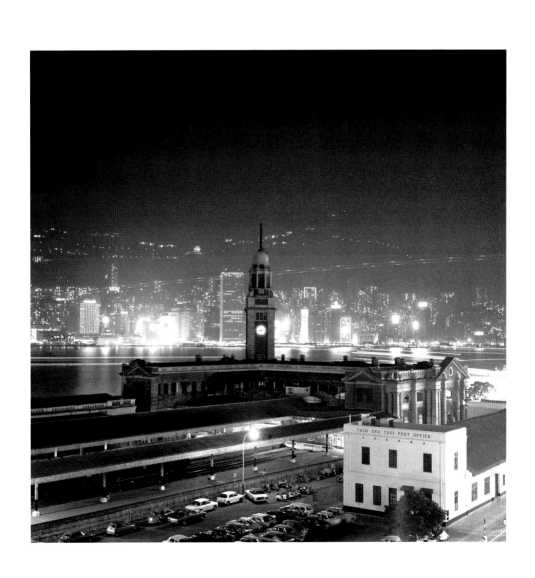

一九七〇年　油麻地　水師塘

廣東道政府合署建於一九七一年，
並設有九龍政府船塢及工場。
該船塢亦稱「水師塘」，是政府部門共同使用的，
包括海事處、警務處和海關消防處等十四個部門。
隨著西九龍填海工程的進行，
該船塢已於一九九七年因填海工程停用並遷往昂船州，
成為海事處、警務處和海關的運作基地之一。

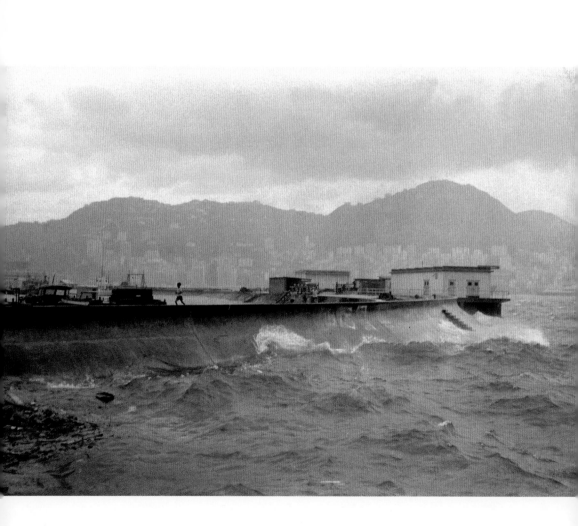

一九八三年　長沙灣　東京街

東京街路中間本是由山上往下流的溪澗，
經多年整治，較之前衛生寬敞。
街的盡頭本是李鄭屋徙置區，
拆卸後重建成新型大廈。

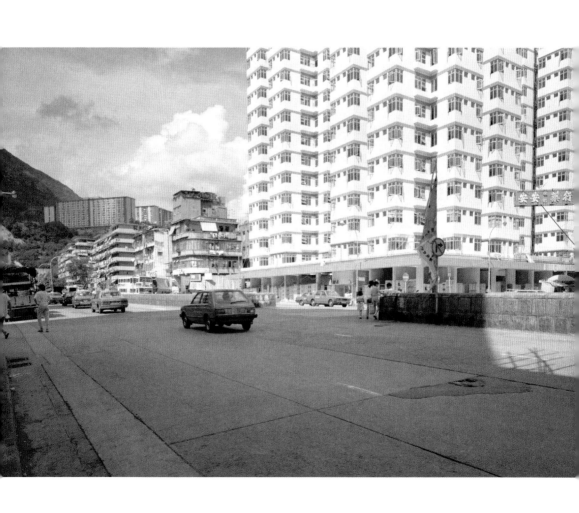

一九八二年　長沙灣　元州街

元州街在上世紀五十年代前是海旁地帶，
是船廠、木倉和漁船的集中地，
經過不斷的填海工程，
已成為工廠大廈、學校、屠房、公屋，
政府宿舍及公園等。
圖中街道的招牌可以見到昔日的行業，
例如遊戲機中心是當年頗為流行的行業，
而香煙廣告現在已被禁止在公眾場所展示。

一九八二年　長沙灣元州街　京華戲院

京華戲院於一九五二年一月十七日開幕，
原址在銅鑼灣渣甸街，
一九七七年一月一日結業，
拆卸重建後成為京華中心。
圖中的京華戲院在長沙灣元州街，
一九八二年八月廿一日開幕，
曾經是首間迷你戲院，
現改建為海旭閣。

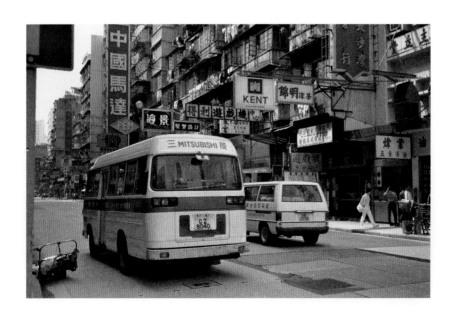

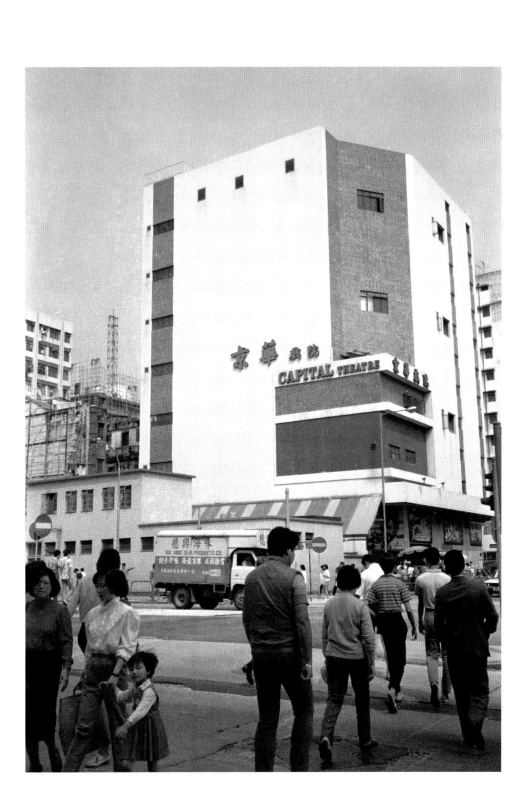

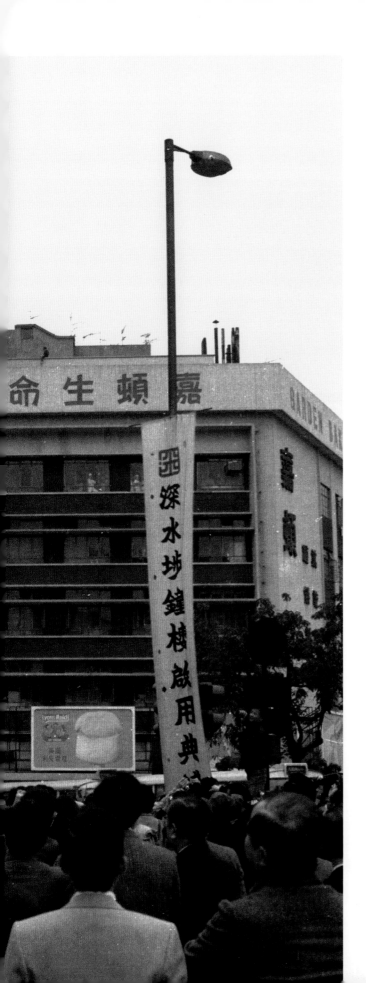

一九八六年　深水埗　鐘樓

於青山道、欽州街與大埔道匯眾的地方，有一座鐘樓落成並舉行開幕典禮。

經過約二十年後，時鐘已損壞，時針及分針都已拆去。

於是深水埗區議會在本世紀初重建了一座現代化高科技、金屬製，像火箭型的鐘，以代替舊的。

圖中的嘉頓麵包公司於一九二六在荔枝角道創立，五十年代搬遷到現址，一九六〇年以製造生命麵包而聞名。

二〇〇一年獲香港十大名牌獎項，二〇〇二年榮獲「超級品牌」稱號。

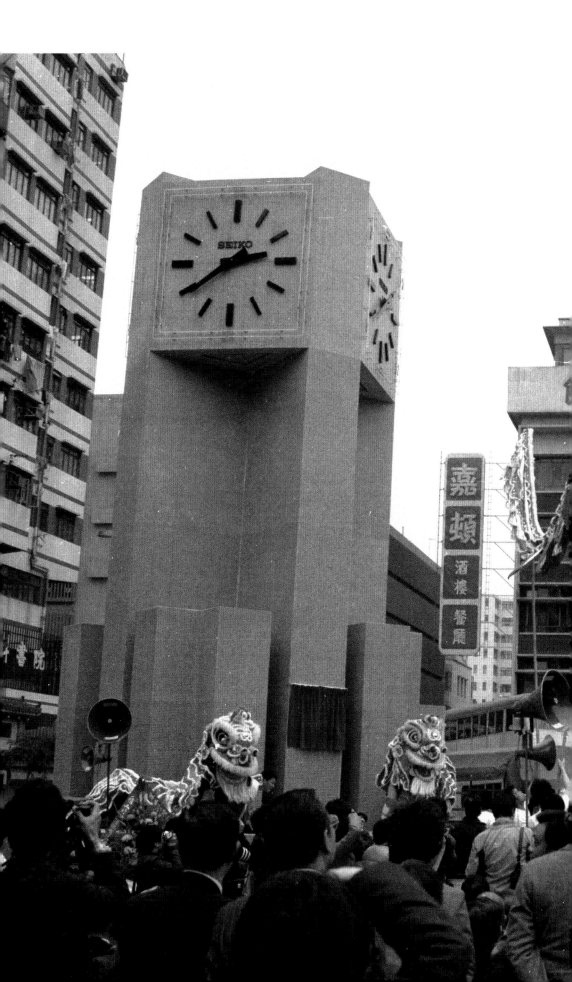

一九六六年　觀塘　拆舊

正在拆卸的民居，
是人手你一錘我一錘拆的，
當時電動機械還未普及。

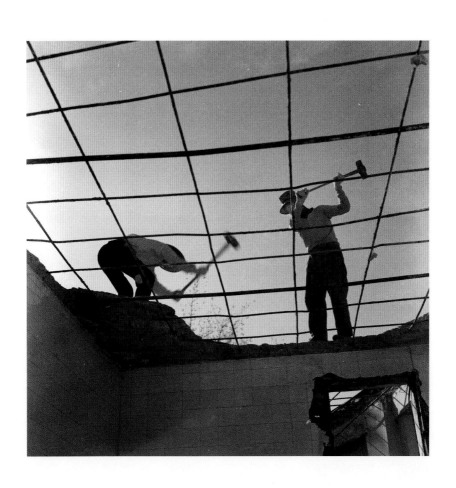

一九六六年　彩虹村　拆舊

為配合城市發展，
附近一帶的木屋平房等一律要清拆，
當時都是用人力，使用最簡單的工具拆卸。
平房的牆壁和柱上都漆了廣告，
多數以治療和藥物為主，
如止咳丸和驅風油等，
是當時一大特色。

一九六五年　中環　聖佐治大廈

興建中的聖佐治大廈。

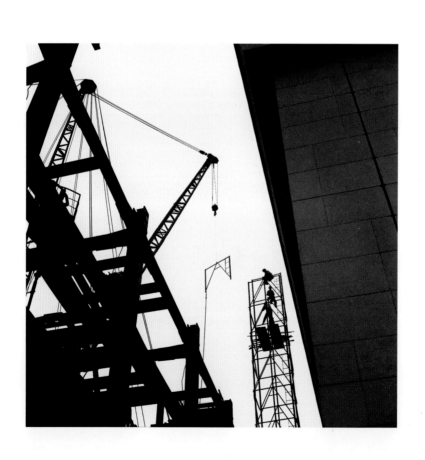

一九六七年　中環　大葛樓

大葛樓前身為最高法院（Supreme Court），一九一二年一月十二日由當時總督盧押爵士宣告正式啟用。一九七八年受地鐵工程影響而遷出，十年後重修並用作立法局大樓。稍後立法局將遷往金鐘的新政府大樓。

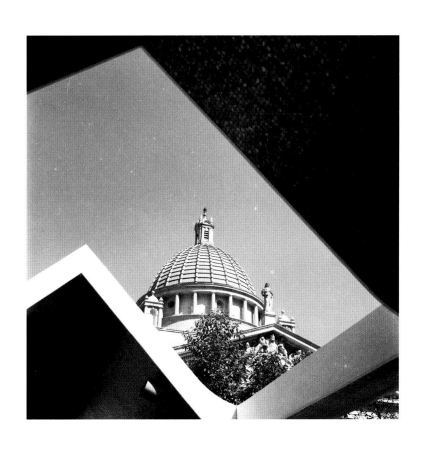

一九九四年　中環　港鐵香港站工程進行中

一九九四年　中環　港鐵香港站工程進行中

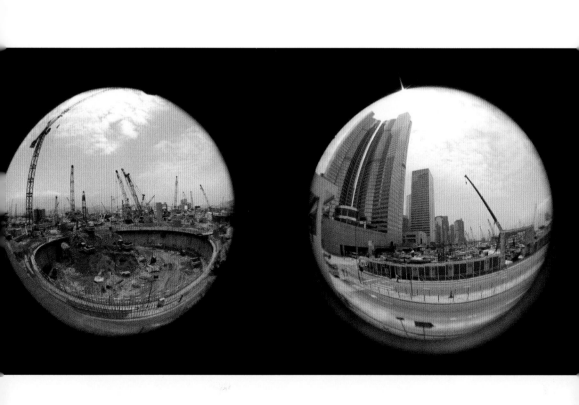

一九八五年　中環　交易廣場

一九八五年　中環　天星碼頭

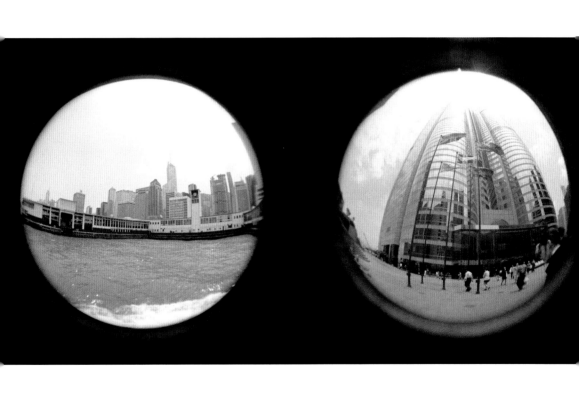

一九六八年　中環　香港大會堂

大會堂於一九六二年落成，
與愛丁堡廣場、
皇后碼頭和天星碼頭連成一片。
當時金鐘兵房對開海面有艦艇和潛艇，
灣仔區填海工程還未展開。

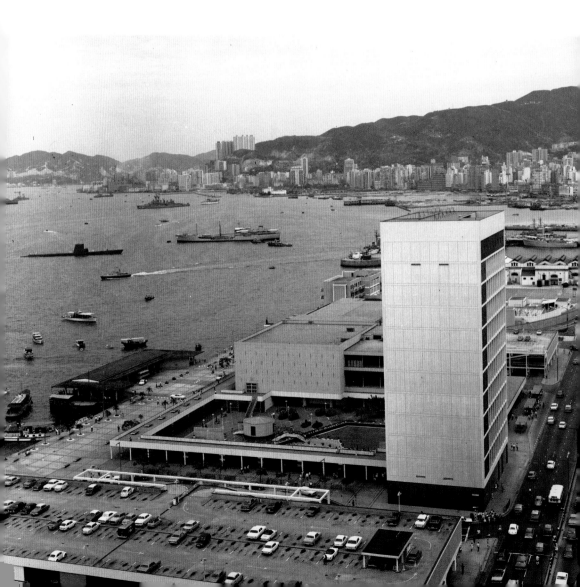

一九六八年　中環　統一碼頭與填海區

統一碼頭於一九三三年啟用時，是位於租卑利街一帶（即現在恆生銀行總行大廈）附近。

圖中所見的已是因六十年代的填海工程而搬遷此處的第二代統一碼頭，其時填海工程仍在進行中。

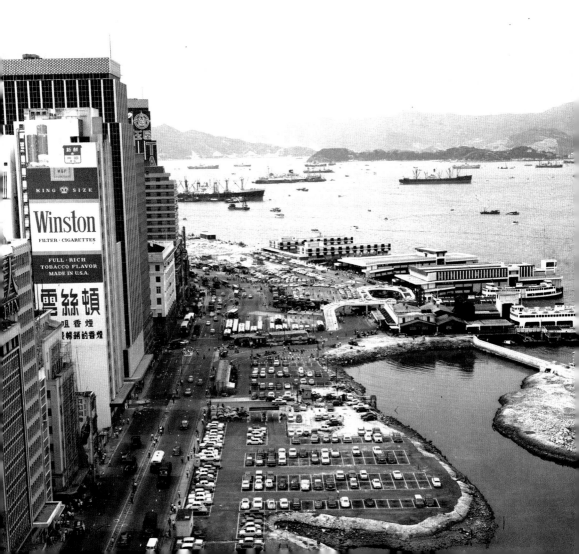

一九八三年　中環　統一碼頭之佐敦道小輪

為配合一九九〇年代的中環及灣仔填海工程，此碼頭於一九九四年停用及被拆卸，填海後原址的新填地上建成港鐵的香港國際金融中心一期，一九九八年竣工。原有的港外線連天星等航線則遷往新的中環碼頭。

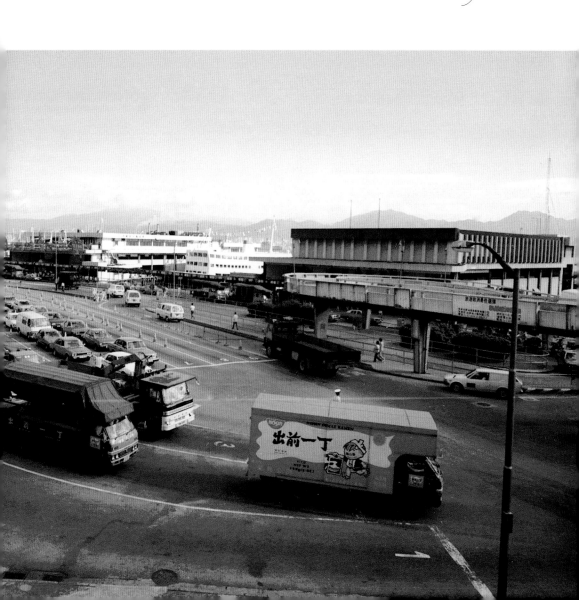

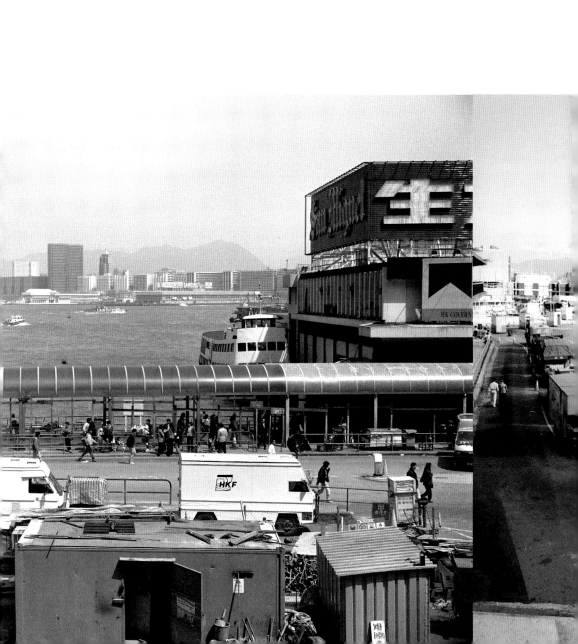

一九七五年　中環　待僱的車夫

人力車又名黃包車或東洋車，
廣府人稱拉車的人為車夫、車仔佬，
一八六〇年從日本引進，
由於道路繁忙和人道問題，
一九六八年政府宣佈停發人力車牌照，
僅餘數輛停在舊天星碼頭以供遊客拍照或試坐。
隨著二〇〇六年舊天星碼頭被拆卸，
新的天星碼頭也同樣擺上數輛。

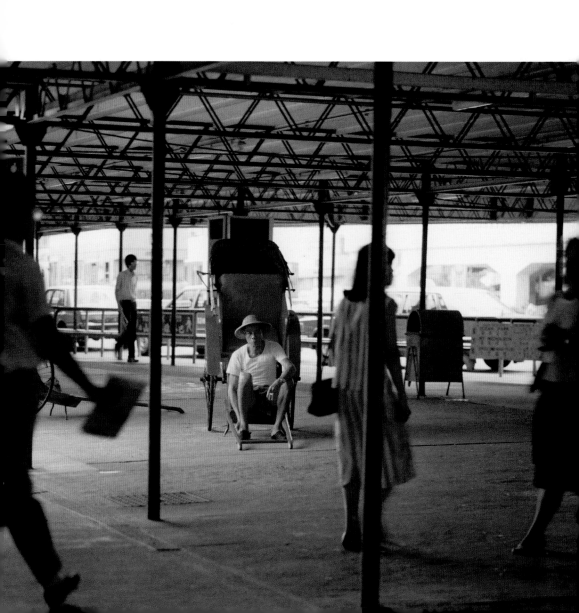

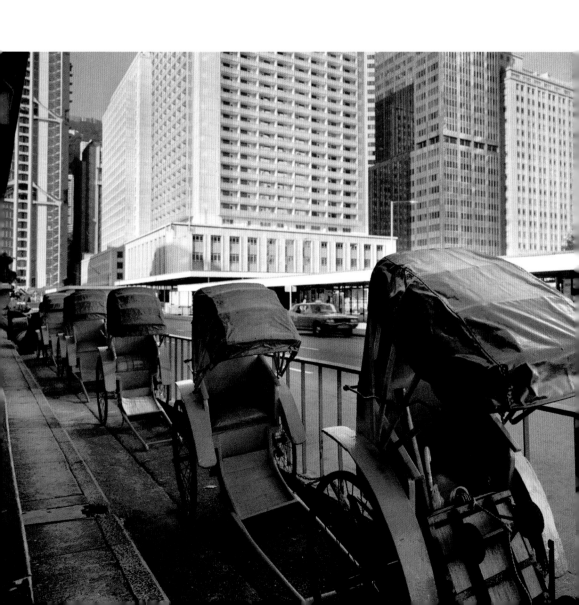

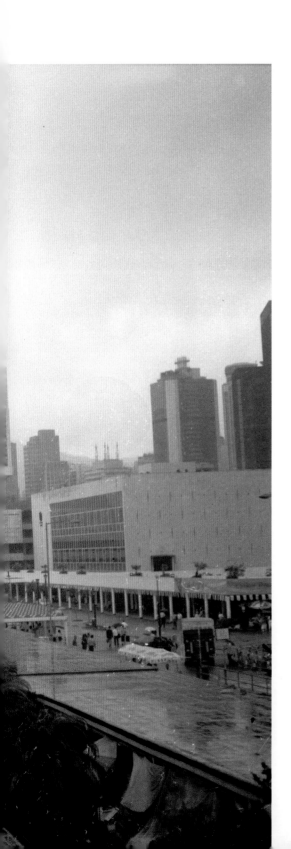

一九九五年　中環　天星碼頭

第一代天星碼頭在一八九〇年座落於
干諾道中與雪廠街交界，
一九一二年因填海工程影響，
遷移至現時的怡和大廈附近一帶。
第三代碼頭同樣因填海工程影響，
於一九五八年再遷往愛丁堡廣場。
圖中的鐘樓是昔日香港著名的地標之一。

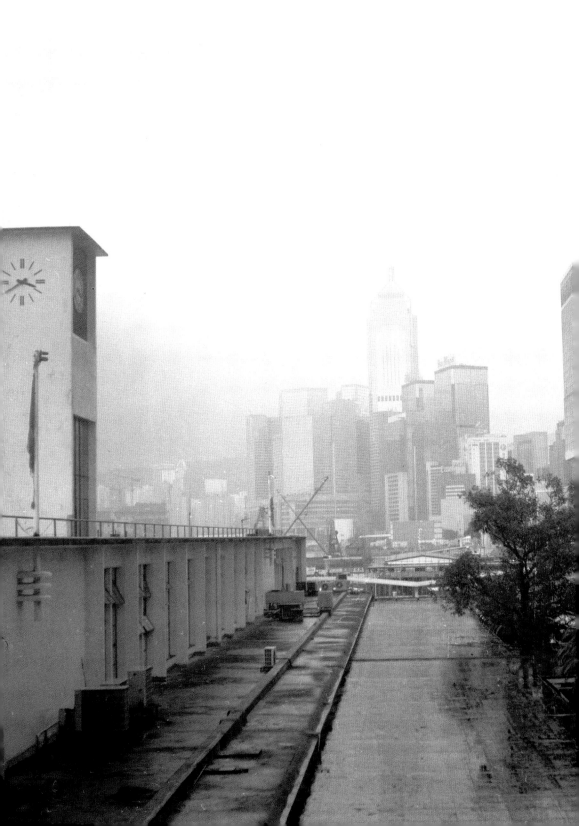

一九六九年　灣仔　灣仔警署

第一代灣仔警署於一八六八年啟用，
位於灣仔道與莊士敦道交界處，稱為二號差館。
一九三二年灣仔填海工程完成，
警署遷到告士打道現址，當時臨近海旁，
而灣仔碼頭就在史釗域道海旁。
警署已於一九九二年被評定為第三級歷史建築。

一九八七年　中環　興建中的新中銀大廈

上世紀七八十年代建築界非常蓬勃，
是香港的舊有面貌開始轉變的年代，
新型的摩天大廈處處崛起，
圖中的是建造中的中銀大廈。

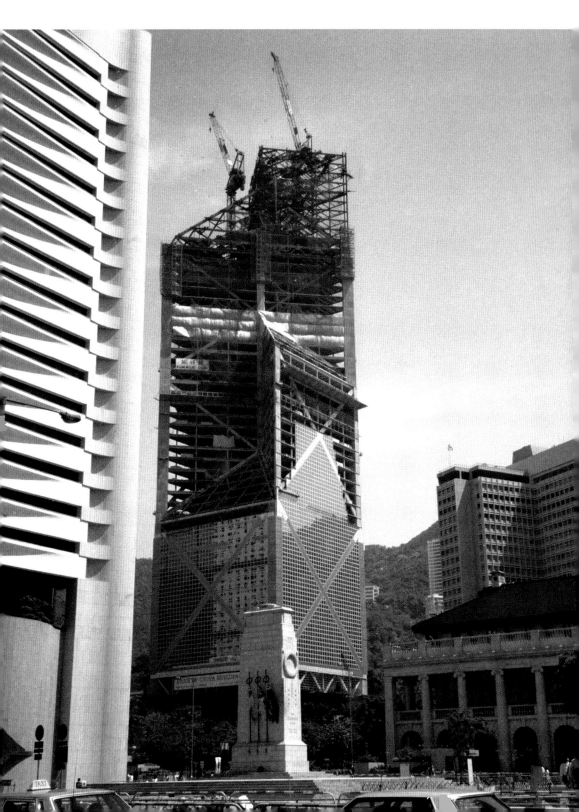

一九七一年　維港　客運及汽車渡輪

渡輪正從港島駛向九龍。

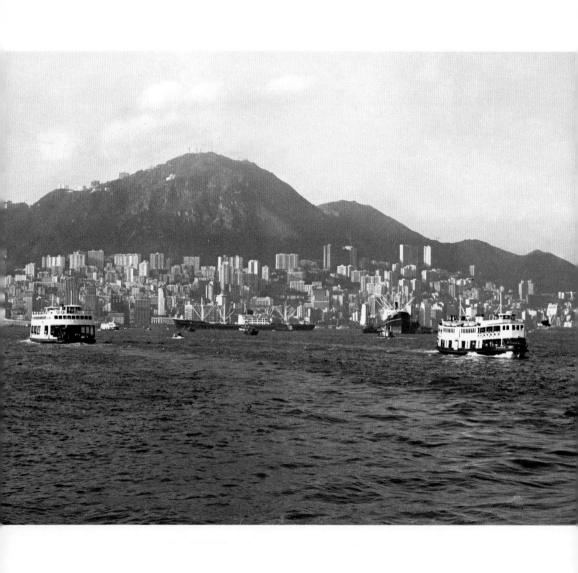

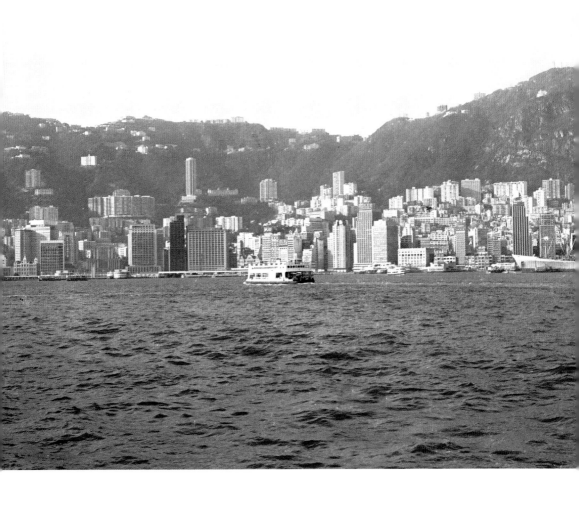

一九六五年　柴灣　小船家

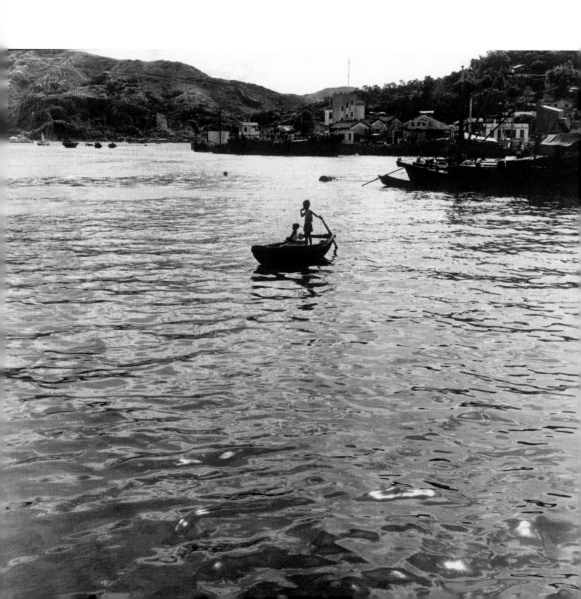

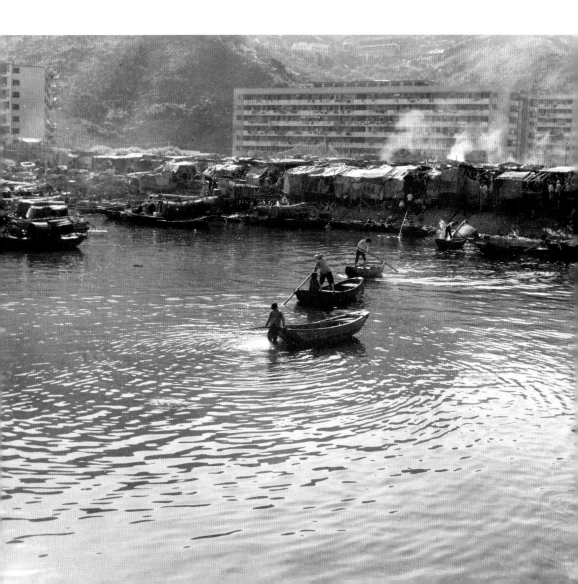

一九六六年　香港仔　太白畫舫

本港海域甚廣，魚的種類包羅萬有，本地產的和進口的，嗜海鮮的地方也多，地點包括流浮山、老鼠洲、西貢、鯉魚門、沙田、香港仔，離島區的梅窩、長洲、大澳、東涌和南丫島等。

但論環境舒適、豪華高貴的首推香港仔的海上畫舫。

香港深灣的兩艘著名的海上食府是太白和珍寶海鮮舫，昔日還包括海角皇宮，太白舫開業時原是一艘木製的登陸船，一九五二年建造成長一百〇五尺的畫舫。

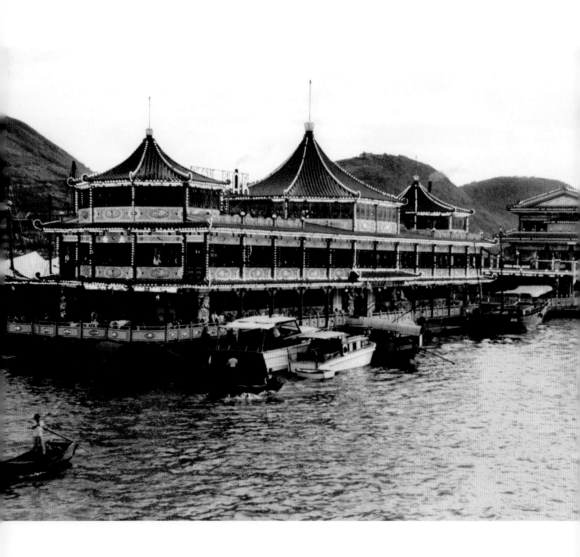

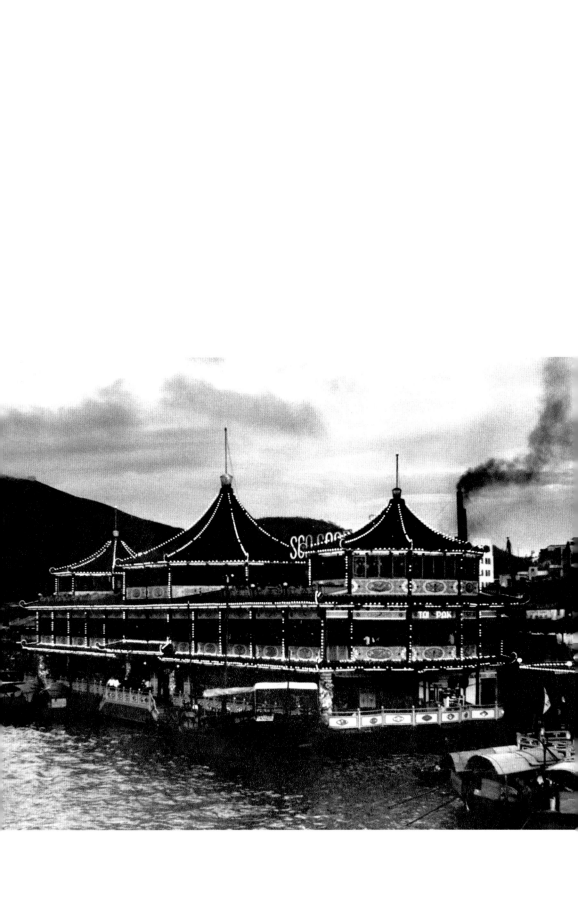

一九七三年　中環　舊匯豐銀行大廈

第一代匯豐銀行大廈於一八六五年建成，
第二代是在一八八六年建成，
圖中的是第三代，於一九三三年重建，
一九三五年啟用。
現在的第四代於在一九八一年七月重建，
一九八五年五月二十日落成。

圖中的匯豐大廈於一九七三年香港節期間，
掛上獅子和香港節標誌的燈飾。
隔鄰的中國銀行大廈頂上的標語仍在。

一九九〇年　太平山　煙花之夜

太平山上下望，
維港景色一覽無遺。

一九八五年　太平山　香港之夜

山上觀夜色，
是遊客指定節目。

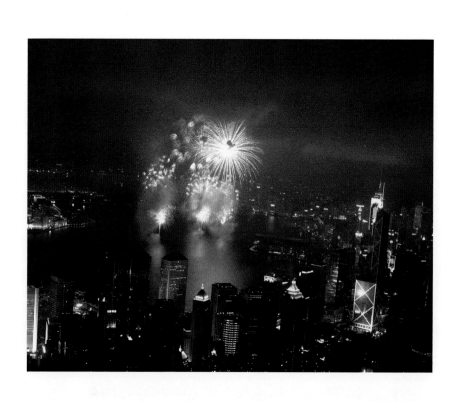

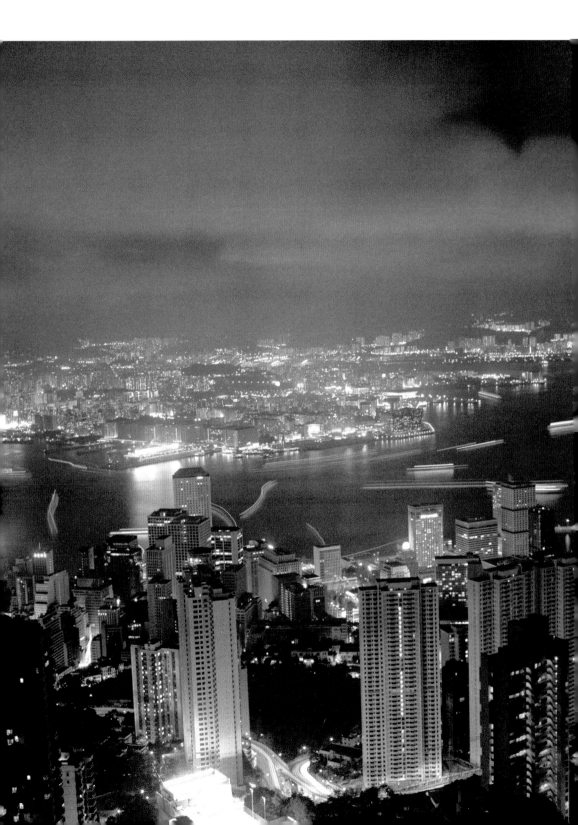

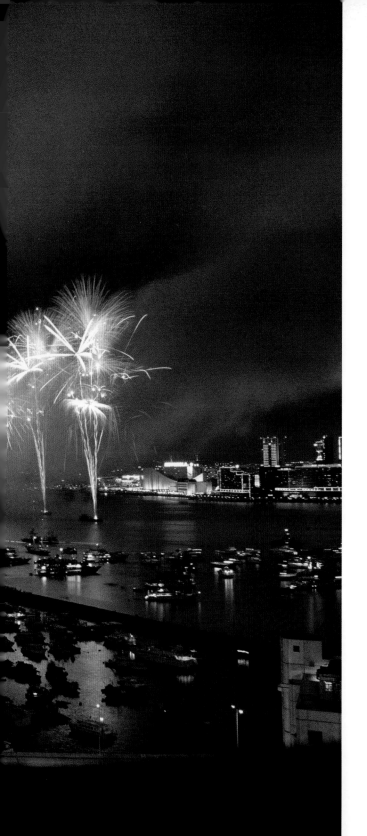

一九九八年　維港　煙花之夜

燃放爆竹及煙花是慶祝農曆新年的華人傳統習俗。現在每年春節都有賀歲煙花匯演，還有國慶日或回歸日燃放煙花。通常都在維多利亞港中舉行。有「東方之珠」稱號的香港，加上煙花綻放，夜景更加美麗壯觀。

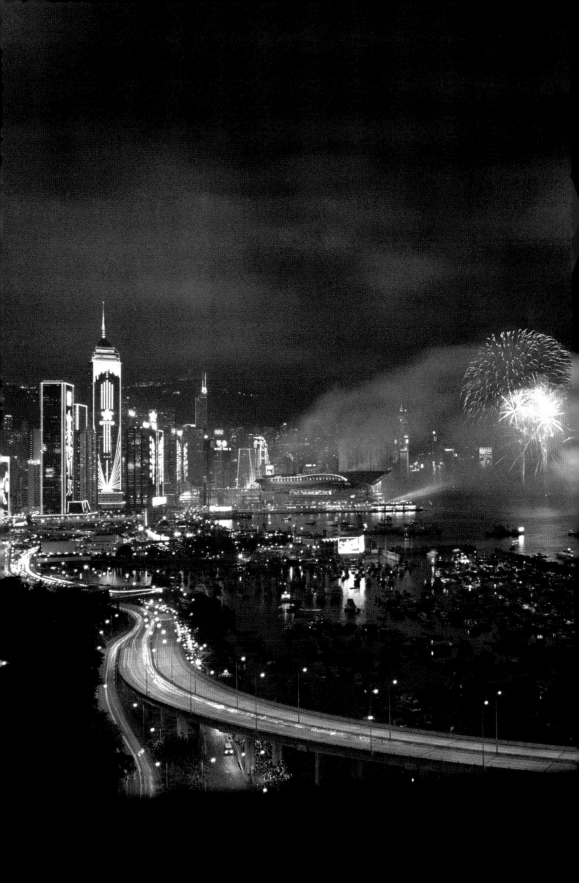

郊外風光、

郊外風光、

新界仍帶著跟國內一樣的農村景色，以養魚、畜牧和耕種為業，靠近海濱和離島則多是以漁業為主，居所多是簡陋的平房和棚屋。除了新界和離島的村屋和漁村的棚屋外。

除了政府興建的公共房屋和私營屋苑，新界的鄉村仍保留著舊圍村和受政府規限的三層七百呎「丁屋」，其中有些甚具中國農村特色的圍村及村裡的祠堂、廟宇、書室已被列為法定建築古蹟，供公眾參觀，可供懷舊、研究和欣賞，這類古蹟現有四百九十九處。

沙田是影友們一致公認的最佳拍攝點之一。提起沙田，總是令人津津樂道，話題滔滔不絕。上世紀五六十年代，小學生起碼有一次或以上參加過郊外遠足旅行，沙田紅莓谷正是一個熱門的地點，師生們需乘火車到達，再穿過村莊農地，這對當時住在市區的小學生來說，是頗新鮮的體驗。

昔日的沙田已經是一個交通方便的地方，有多種多樣的風景和消閒節目可供遊覽，像山谷、田野、村莊、漁村、廟宇和教堂，活動有踏單車和划艇，加上各種美食，令人神往。附近的圍村有大圍、顯田、顯徑、火炭、禾輋、田心、瀝源、石門、圓洲角、馬料水、馬鞍山和曾大屋等等。宗教聖地有萬佛寺、西林寺、車公廟和道風山等。食肆有沙田酒店、龍華酒店、沙田茵、小杭公、沙田畫舫和牛奶公司等，亦可以在往西林寺的路旁享用鱟、螺、蜆等貝殼類食品，還有油炸蕃薯和生蠔，令人回味。村前有一塊塊的稻田和菜地，小溪長有小魚、蝦、泥鰍、塘虱、蜻蜓、孔雀魚（七彩喜打鬥的小魚），當然還有吸血的水蛭，生態豐富。沙田海更是漁船聚集，漁民在岸邊曬著漁網，是一幅漁村情畫。五十年代中，火車經過時的轟轟聲和一縷縷白煙從火車頭噴出，打破了田野和村莊的寧靜。後來改用柴油推動，一九七七年火車開始電氣化（至一九八三年七月，電氣化火車已全線通車），而高鐵也在建設中。

從前去沙田拍照，大多數坐第一班船過海轉乘火車，六點二十分開，所以影友便稱為「六二〇部隊」，大家率先在沙田大埔道的牛奶公司集合，若是「回南天」有霧，更加趣味盎然，霧使到景物的線條簡潔，有朦朧感覺，像一幅幅畫，

十分美麗。有一天是霧日，我請了半日假去拍攝。對著沙田海，有一艘從小瀝源駛來的橫水渡，它本來距離我很遠，我站在岸上拍攝，忽然聽到船家指著我罵：為什麼要拍他，當時旁邊站著一些跟我熟稔的居民，叫他不要罵，說只是拍攝沙田風光的，船家才罷休。

喜歡拍沙田或許與我的童年有關。因我的家鄉是東莞，四處都是魚塘和河涌，人人都諳水性，而我的表兄姐妹很多都在農村長大，放假時會和他們一起做農務如收割，挖番薯花生、摘荔枝龍眼等。那時雖然在城市裡居住，假日時卻過著農村生活，所以從小便對農村和漁村有著深厚的感情。在沙田居住和工作的時候，才十六七歲的我，閒暇時便會約同數位小伙子，黃昏後在昔日沙田大埔道旁的海岸線，即今日沙田新城市廣場至馬場一帶，挽著大光燈（燒柴油，打氣用線紗作燈膽），手持魚叉和捕蟹工具在這裡捉魚和捕蟹，把收穫帶返大圍村，交由酒樓代為烹調，大快朵頤。上世紀六十年代，純樸的沙田曾出現一段小插曲，記得在大圍香粉寮，即現在的美林邨附近，一名叫連伯氏的外籍人士進行天體活動，後來他遷居到青衣島，不多久，便告銷聲匿跡。每逢假日，這裡時常看到影友的行蹤，後來自己也成為影圈的一份子。

一九六二年，沙田墟遭颱風溫黛嚴重破壞。不久，政府計劃將沙田改造為衛星城市，於是收地和進行填海工程，把原來在海中的小島圓洲與陸地相連，又把沙田海填平，只留下中間較深的海床連接城門河，成為城市的城門河。城門河經過多年整治，由一條像大坑渠似的小涌改造為很有特色的河道，可以划獨木舟和賽龍舟。一九九六年起，國際龍舟邀請賽由尖沙咀東部海旁改到城門河舉行，河上架上數座橋樑，交通便利之外，兩岸林蔭下可以開坐休憩，把沙田點綴得十分美麗。

經過城市規劃，屋邨的分佈井井有條，一九八四年沙田新城市廣場開幕，八佰伴百貨公司也在此同時開業，沙田區議會和八佰伴百貨公司因而分別籌辦大型煙花匯演，其中沙田區議會的一場，由烏溪沙開始一直伸延至沙田第一城，為沙田的商業業務展開了序幕。

沙田現在是一個大型的新市鎮，人口有六十多萬，僅次於荃灣，有大圍、火炭、小瀝源和石門四個輕工業區。而文化康樂方面的設施有大會堂、文化博物館、圖書館、游泳池、足球場、田徑設施及馬場，還有長約五十公里的網絡單車徑，而且學府林立，是一個甚有文化氣息的地方。

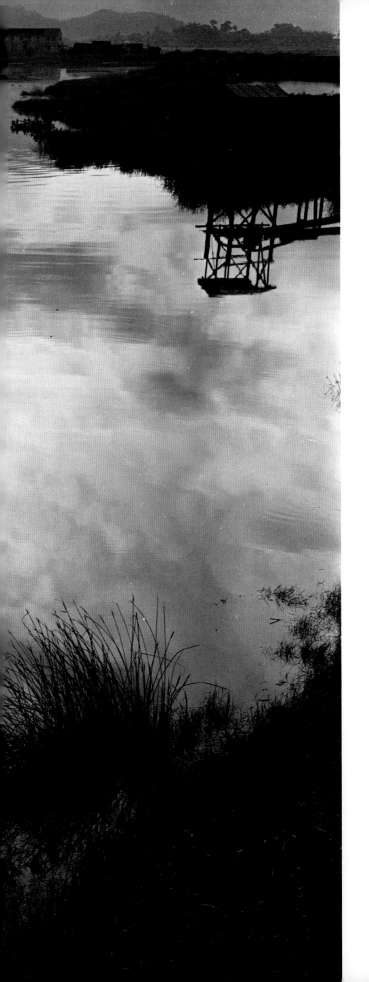

一九六七年　元朗凹頭　錦田河

錦田河沿著大帽山西北面的陡峭山坡而下，
匯集山澗水而來，經雷公田、下嶺進入錦田，
再流經上村、吳家村，然後在錦田以西匯合成一支流後，
在大沙埔村西越過南生圍流入後海灣。

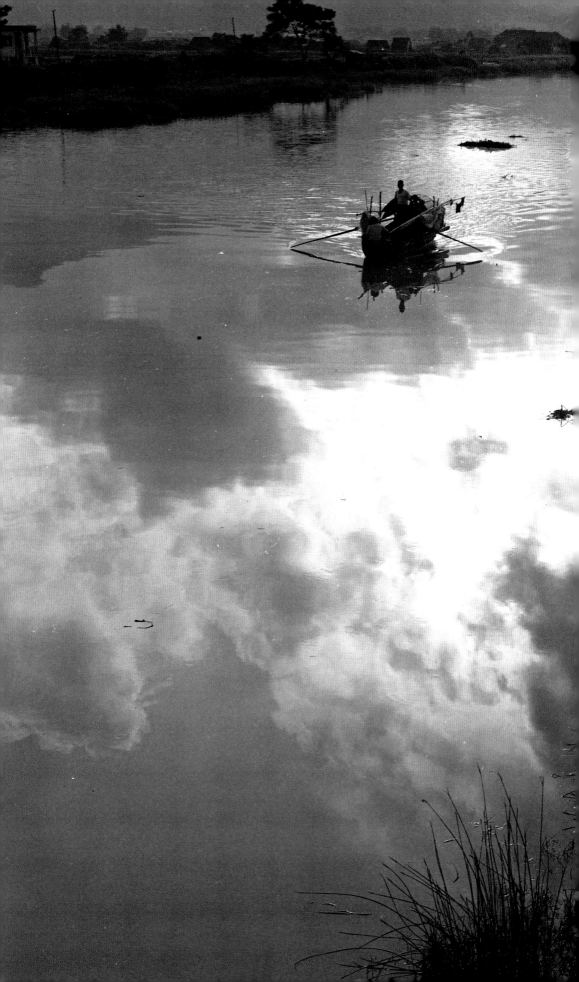

一九六七年　元朗凹頭　錦田河

錦田河由錦田村一帶通往元朗，
昔日的河水清澈，水中盛產魚蝦蟹，
有艇家在此河中捕魚維生，後來由於工業污染，
河裡的生物逐漸消失，河床也日見淤塞，
再也見不到捕魚的小艇了。
近年來，河道經過疏導和清理，
兩岸也建有堤壩，並且可以行車，
水質也得到了改善，同時種植了紅樹林，
魚類和小生物等也恢復了生機，
在秋冬的季節裡，除留鳥外，
也吸引了大批的季候鳥，
被愛好觀鳥者和攝影者視為樂園。

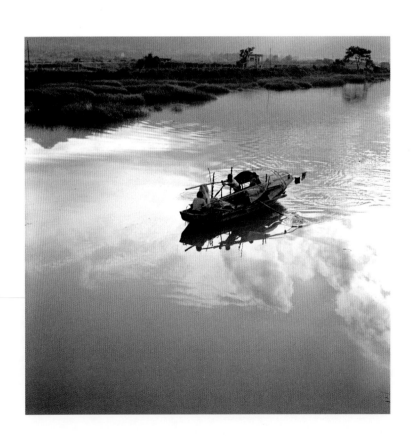

一九六六年　屯門　青山灣

青山灣一帶往日是漁村，船艇雲集，出海捕魚的稱為大眼雞的繒船也可載貨。有風時船隻靠桅杆上的風帆借風力航行，無風時用人力划槳前進。艇主一家大小居於船的後艙，前艙則給傭工住宿。圖的背景是青山，舊稱杯渡山，海面一帶現在已變成公園和屋邨了。

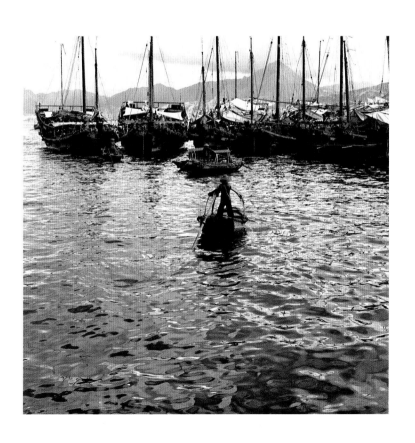

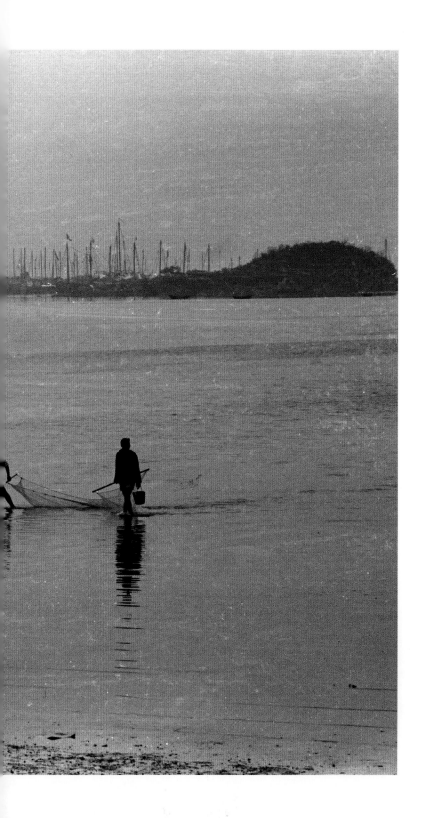

一九六六年　青山灣　捕捉魚苗

捕捉烏頭魚的魚苗。

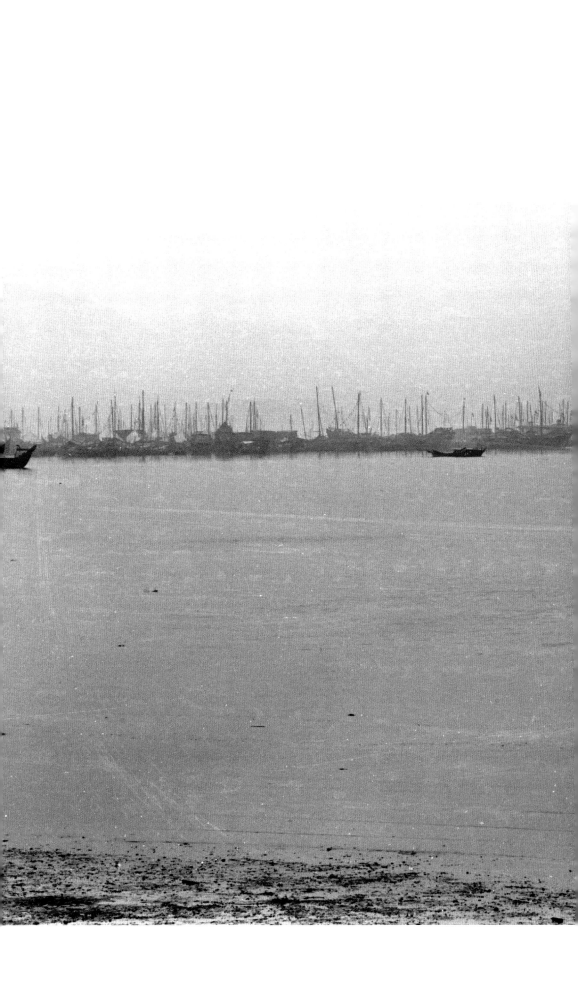

一九七〇年　荃灣　藍巴勒海峽

昔日的荃灣及青衣島是小村莊和漁村，
人們以務農和捕魚為生。
藍巴勒海峽一片寧靜，
一派漁港日落的景色，
拍攝地點是舊荃灣碼頭。

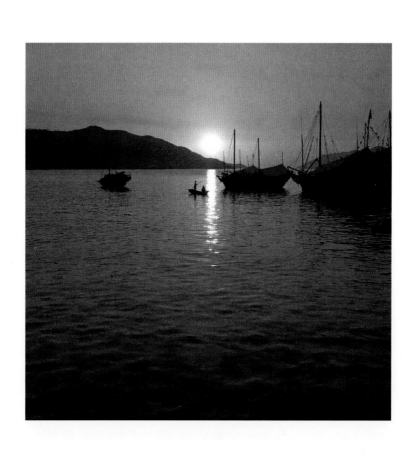

一九七〇年　荔枝角　荔枝角灣

荔枝角灣昔日是漁船集結的地方。
後因填海工程由美孚新邨一直伸延至昂船洲及葵涌一帶，
已變得面目全非。
葵涌現已成為新市鎮，
而臨海一帶則成為貨櫃碼頭。
由昂船洲通往青衣島的一條橋，
已於二〇〇九年十二月二十日建成啟用，
成為青衣島上的第八條橋。

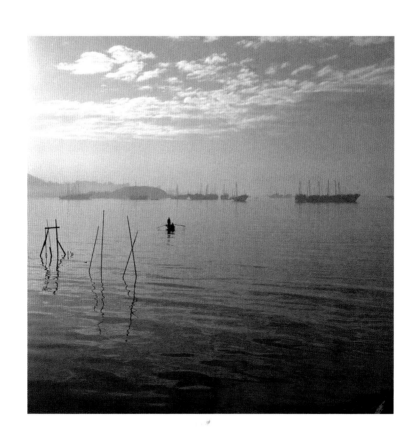

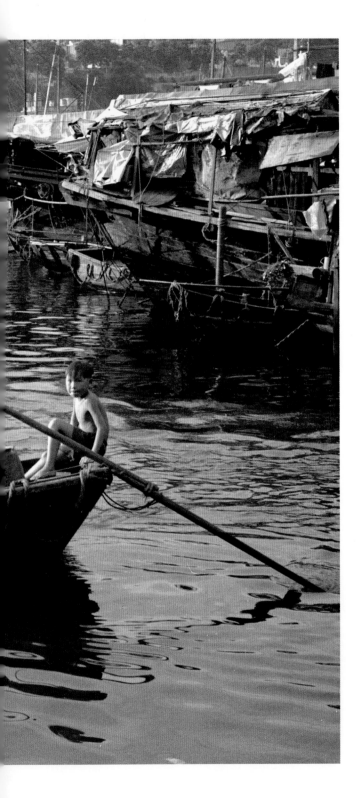

一九七〇年　大埔　水鄉

大埔海曾是漁船集結的地方，
大埔現在已成為屋邨和工業基地林立的新市鎮。

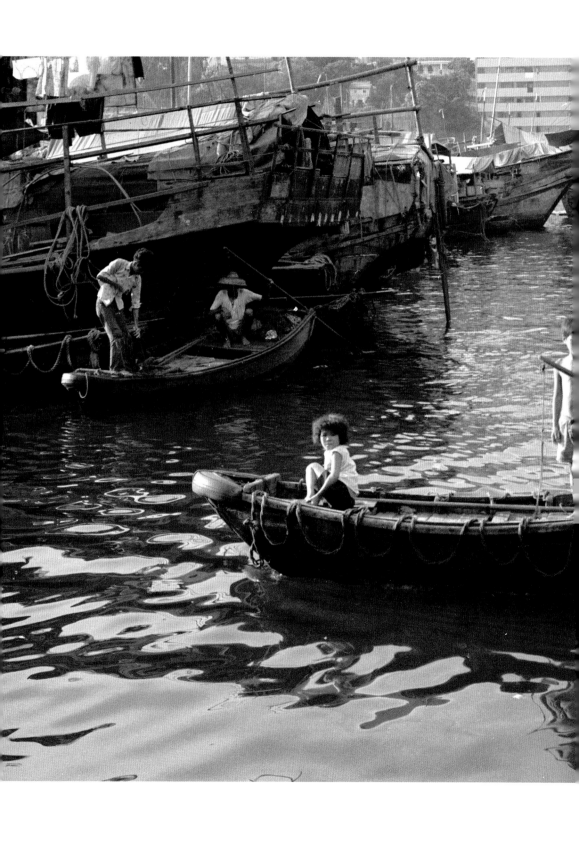

一九六七年　大埔　圓洲仔

大埔古時稱大步，
以產蠔珠著名，
是一個既是漁村又是農村的地方。
圓洲仔是靠岸邊的一個小島，
後來和陸地連結起來，
許多漁船都喜歡停泊於此，
這裡還有一所當年理民府的官邸。

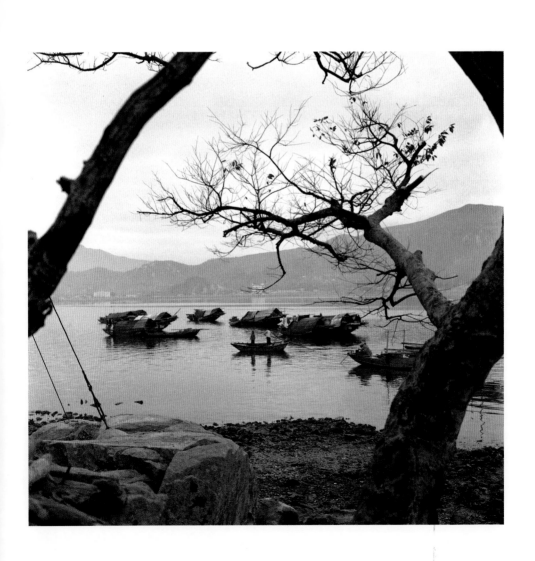

一九六五年　上水　落馬洲

昔日的新界充滿了田園氣息，
務農的種稻米和蔬菜，
畜牧的飼養牛豬雞鵝鴨，
靠海的有捕魚業和蠔養殖業，
還有養魚業等。
魚塘多在上水元朗一帶，
塘基上搭建小屋，
方便看守和打理。
但隨著養魚業日漸式微而魚塘亦被改變用途，
這一帶已面目全非。

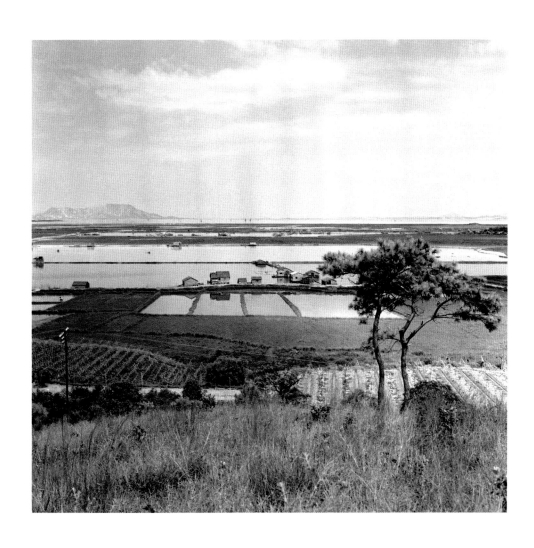

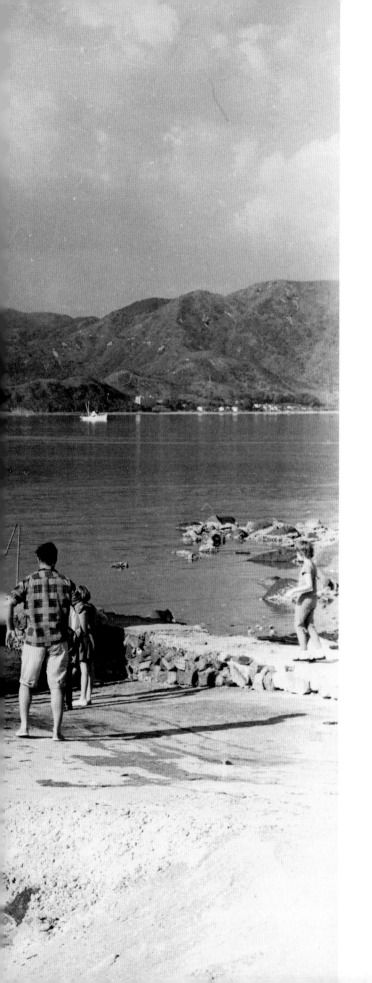

一九六六年　大埔滘　假日風帆

風帆運動在香港相當普及，
當年的吐露港是其中一個地點。
左方的是水警碼頭。

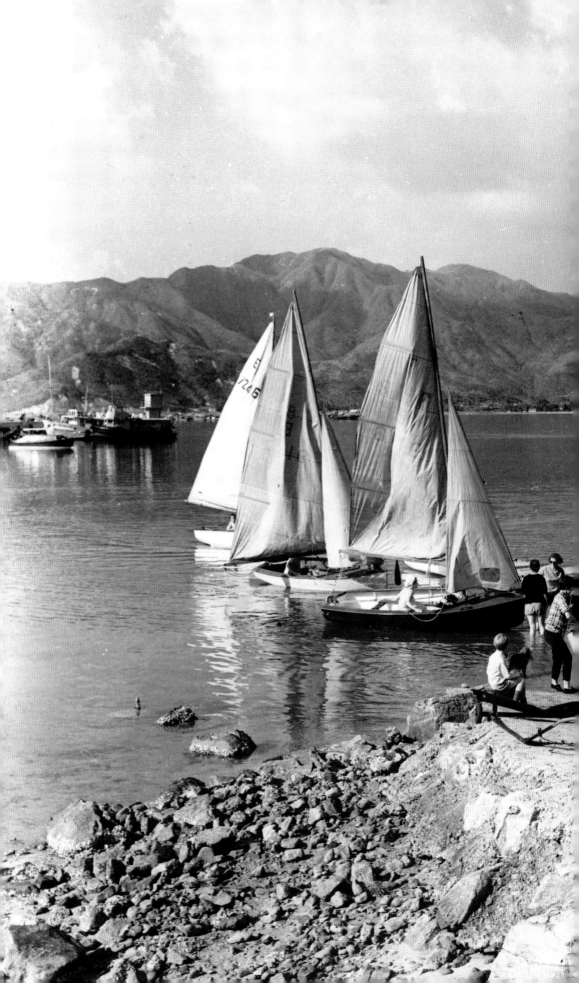

一九七一年　沙田　小艇出租

陸上可以騎腳踏車，
也可以租賃小艇作水上游，
樂事也。
沙田畫舫就在不遠處。

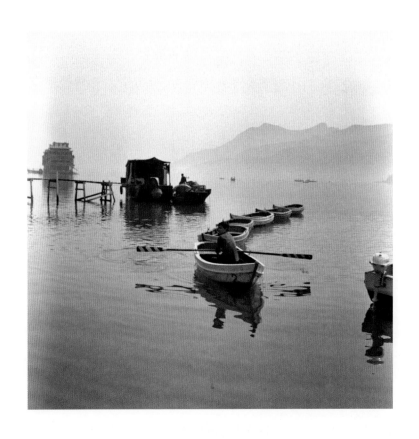

一九六八年　沙田　划船

漁民子弟從小就是划船好手。

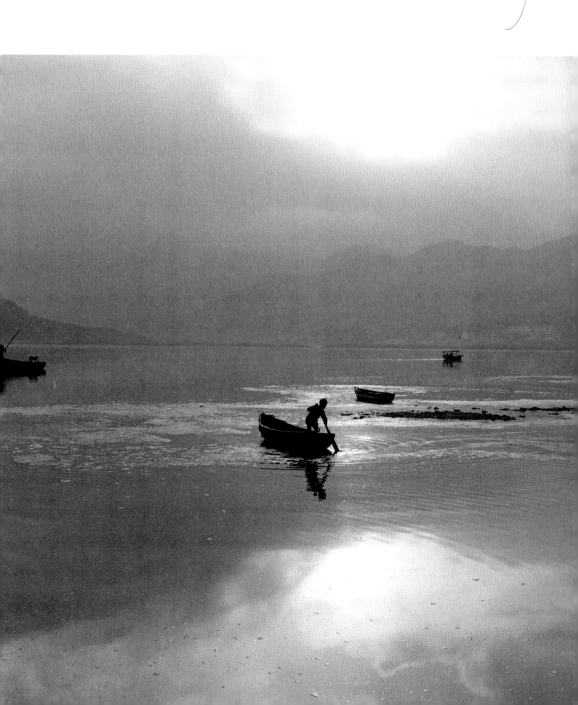

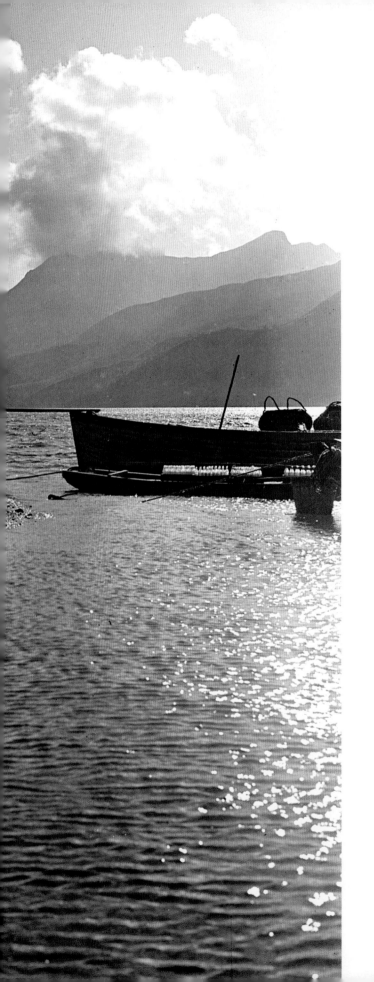

一九六五年　沙田　上岸

這地點就是現在的沙田馬場。

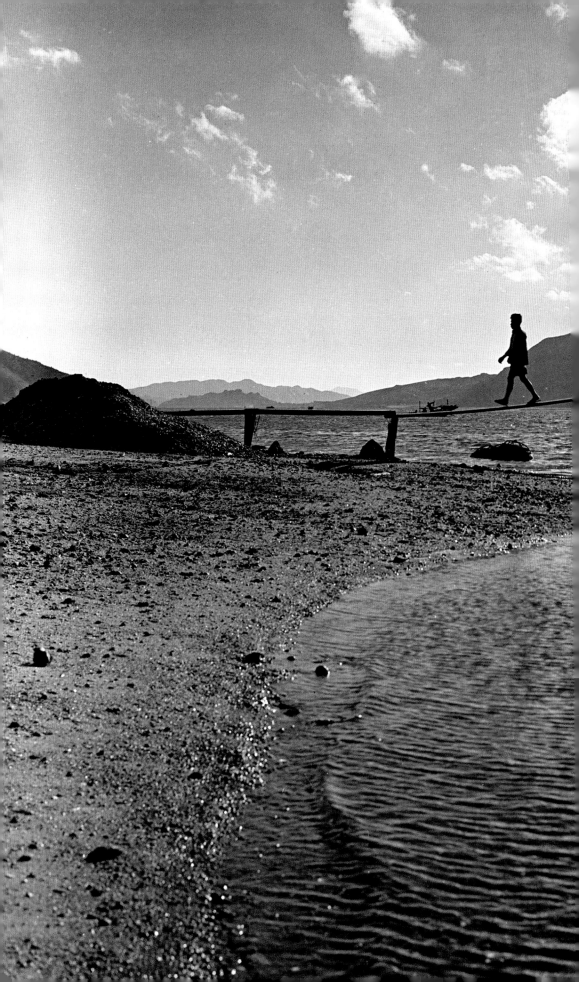

一九六六年　沙田　晨渡

橫水渡是小瀝源一帶的村民
往返沙田市集的交通工具。

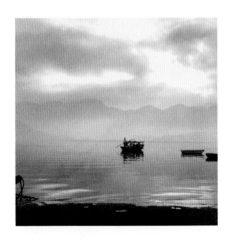

一九六五年　沙田　晨霧

大埔道五咪路旁和沙田酒店附近的田心村蔬菜收購站的小亭眺望的景色。

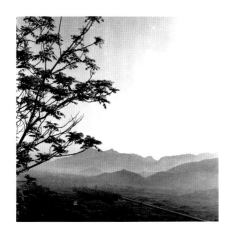

一九六五年　沙田　水上人家

浮家泛宅是漁村的特色。

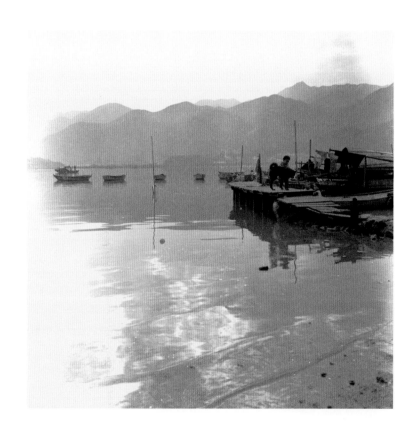

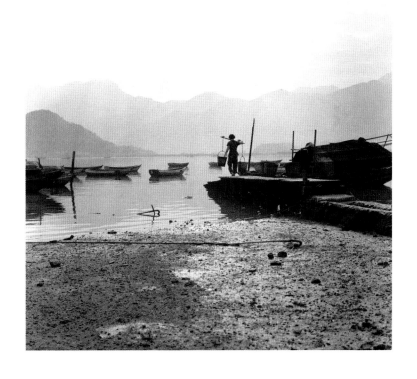

一九六六年 沙田 漁船

停泊在沙田海上的各式漁船。

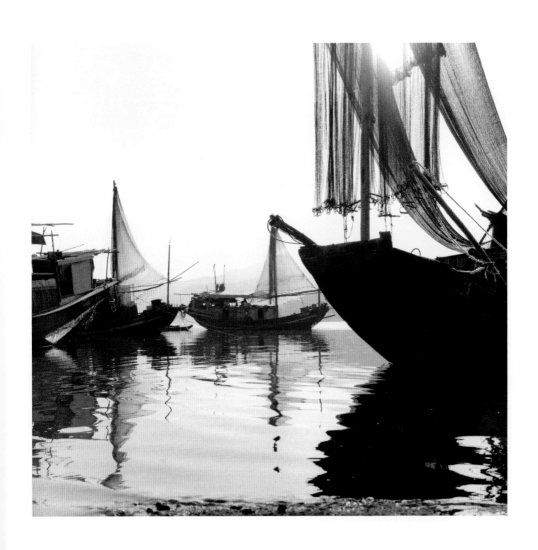

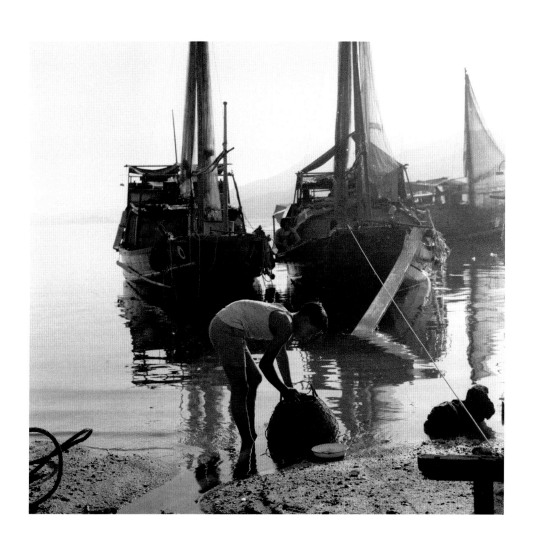

一九六四年　沙田　漁艇

漁民作業後曬網。

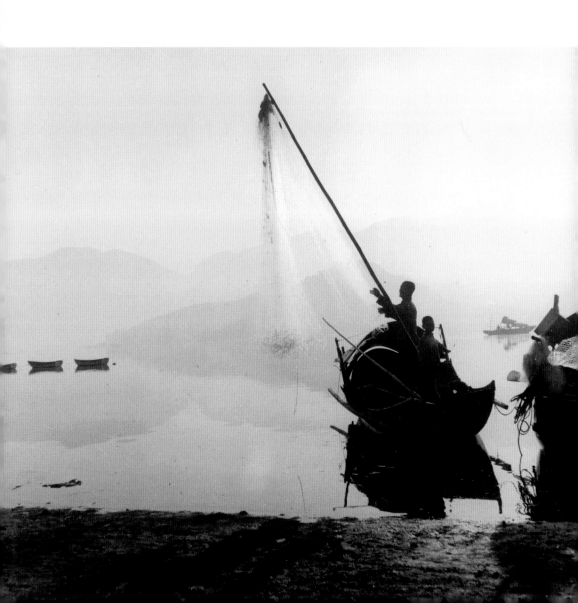

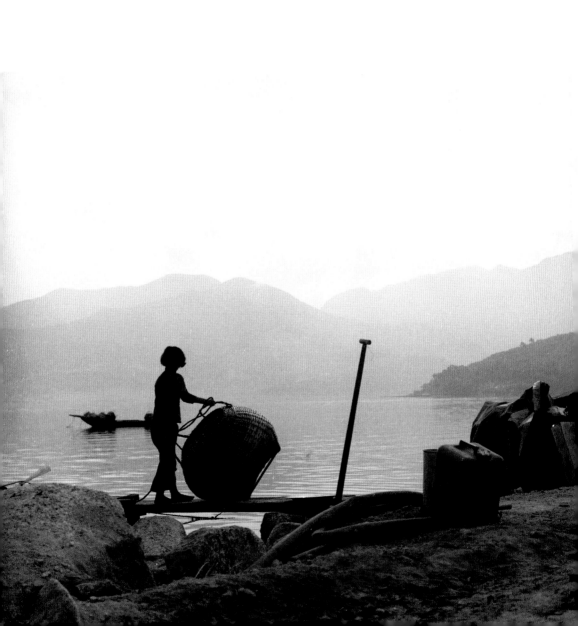

一九六八年　沙田　漁家女

漁家女孩在幫助打理家務。

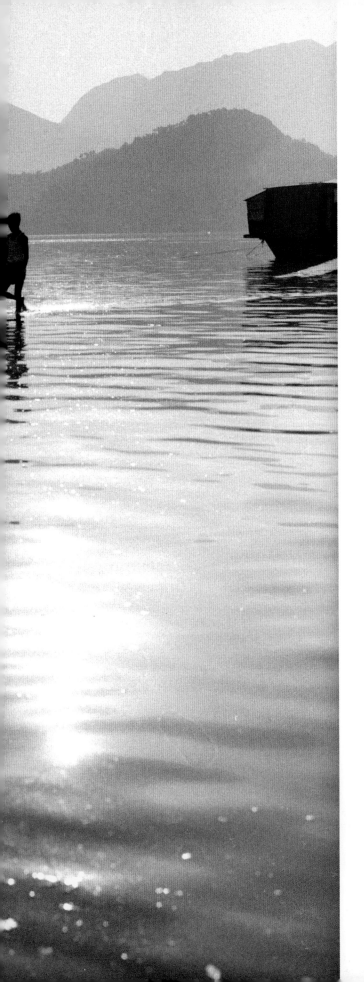

一九六七年　沙田　涉水

漁民在潮水漲時要涉水上岸。

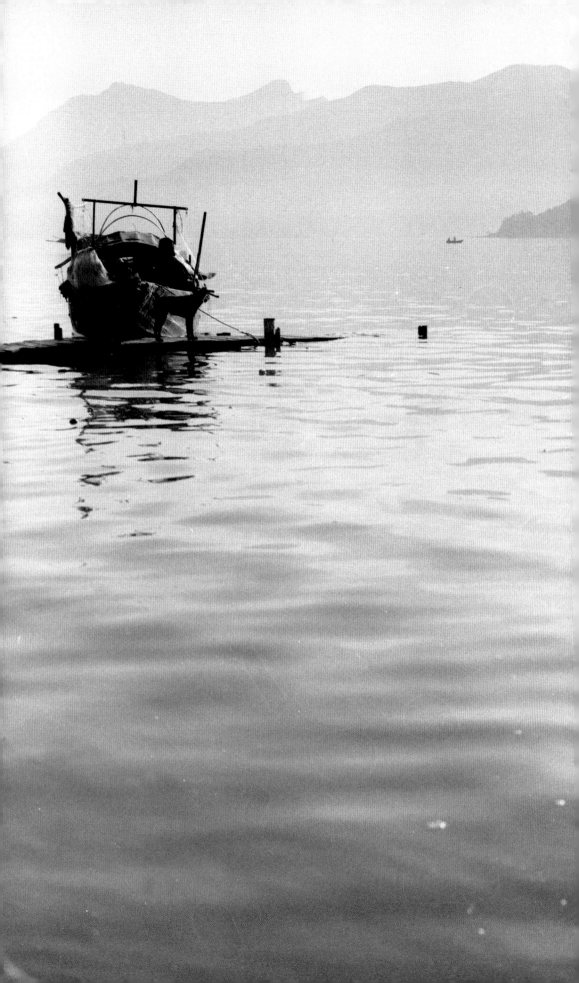

一九六八年　沙田　城門河

昔日村民往來沙田墟靠一條簡單的木橋。
地點鄰近文化博物館。

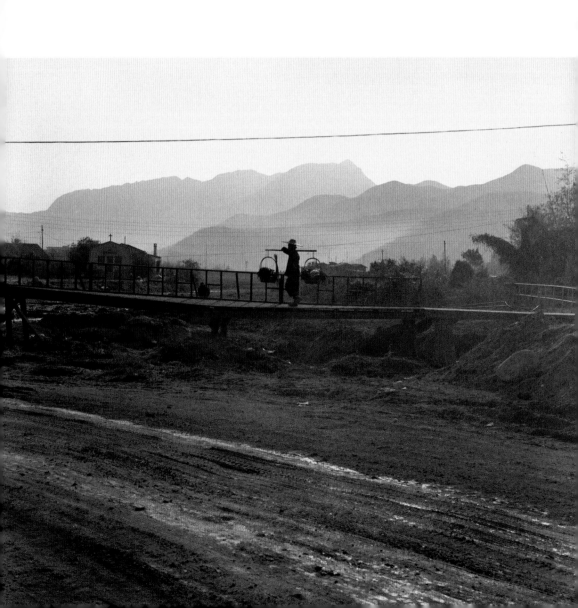

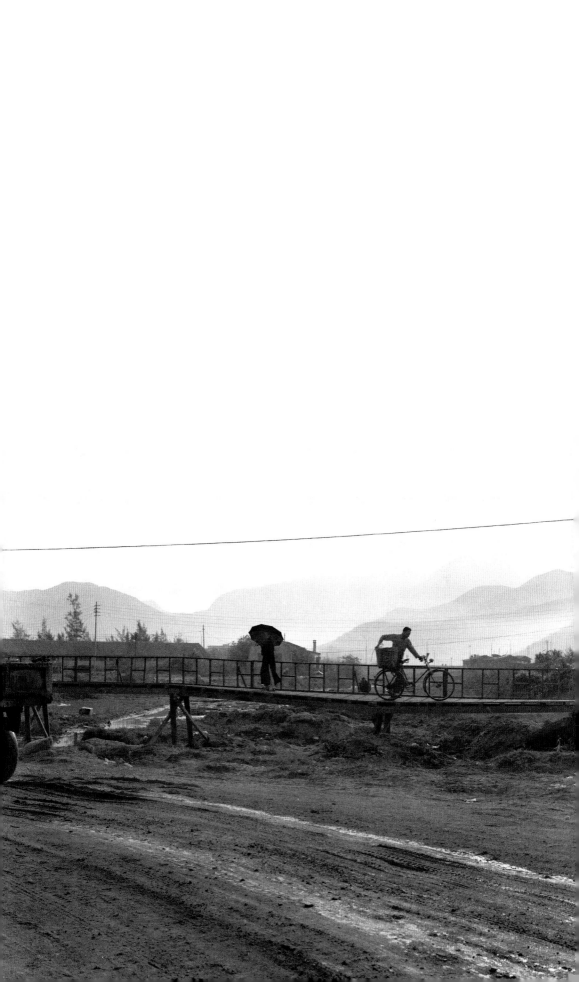

一九七〇年　沙田　趕集歸來

趕集歸來的村民，
有挑著竹擔、擔著竹籮、
揹著孩子、手挽竹籃、
騎著腳踏車的，
各適其適。

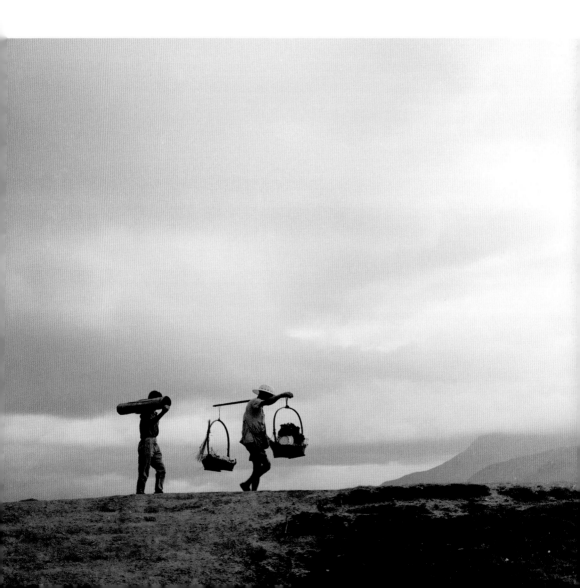

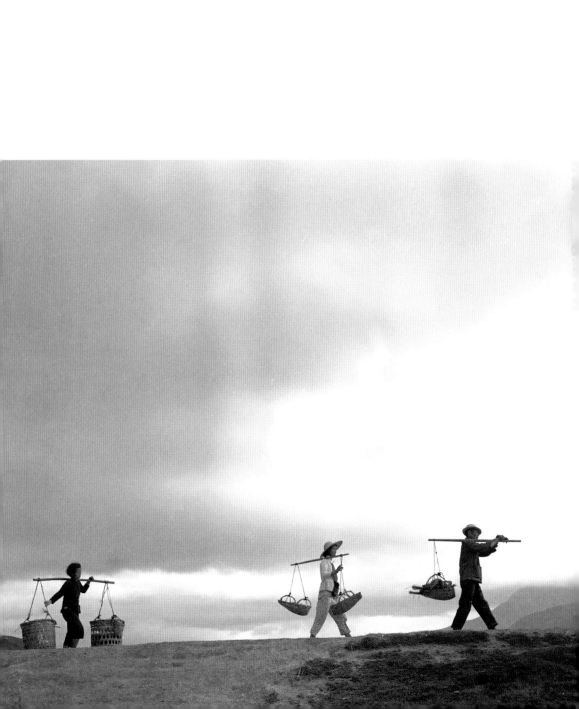

一九七〇年　大圍村　晨霧

大埔道近大圍的地方
有一間名為沙田茵（Shatin Inn）的餐館，
是駕車人士喜歡停留喝茶的地方，
可以一覽田心村一帶的景色。

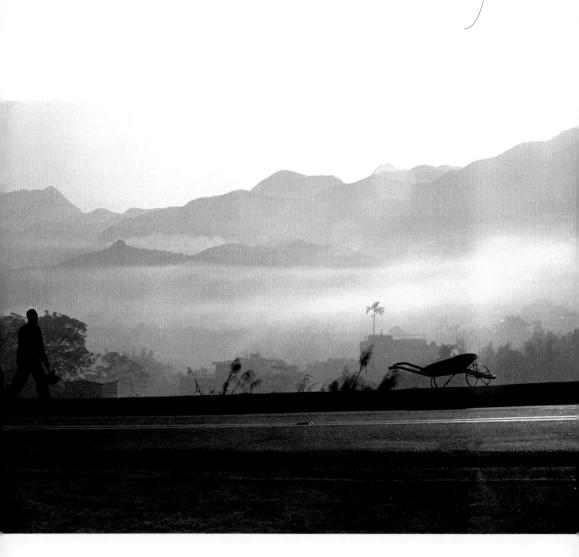

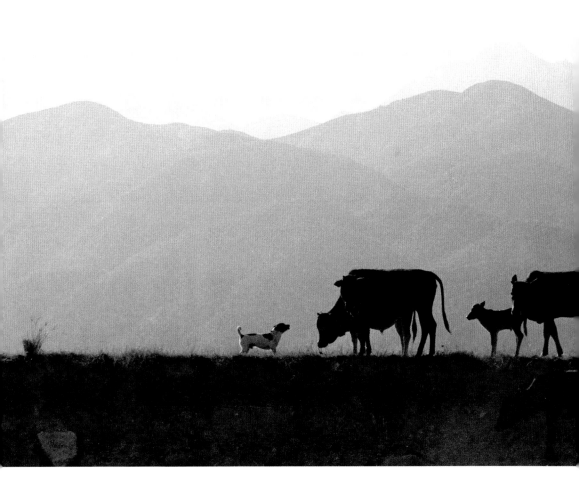

一九七〇年　沙田　牧牛

六十年代政府已著手把沙田興建成衛星城市，
一些村莊還沒有遷徙及農地還沒有堆填時，
居民仍舊耕種和飼養牛隻牲畜。

一九六八年　沙田　疏導工程

正在進行疏導城門河的工程，
地點是現在的沙田文化博物館。

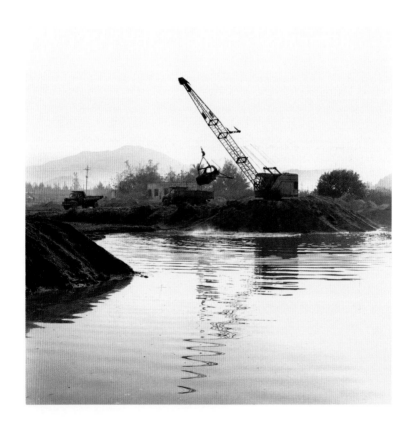

一九六八年　沙田火車站　鋪設路軌

為了配合城市發展，
火車路軌需重新鋪設。

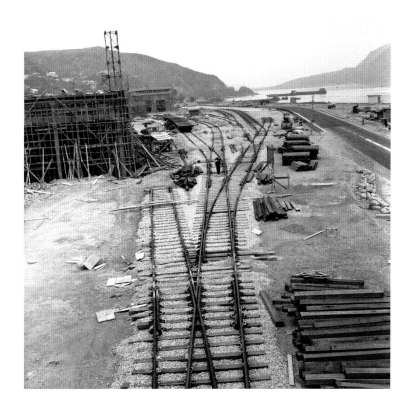

一九七八年　沙田馬場　賽馬日

一九七八年十月七日，
新的沙田馬場啟用，
可容納八萬三千名觀眾。

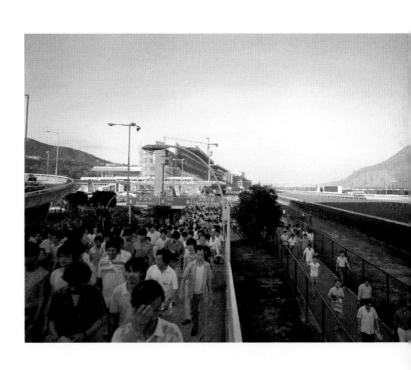

一九七八年　沙田馬場　賽馬日

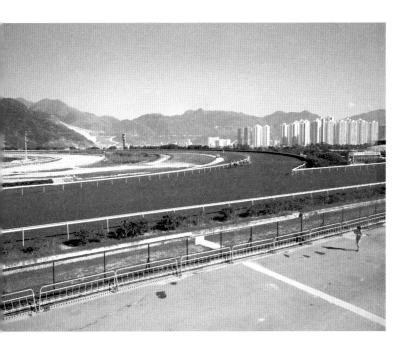

一九八四年　沙田　建設中的沙田

城門河的工程竣工後，
接著的是填海工程，
因而需遷徙村民，拆除舊村落，
把農地填土。
新型大廈、屋邨及橋樑等陸續落成後，
衛星城市已初具規模。

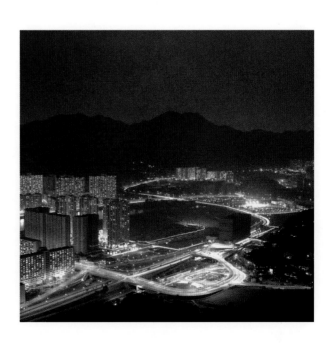

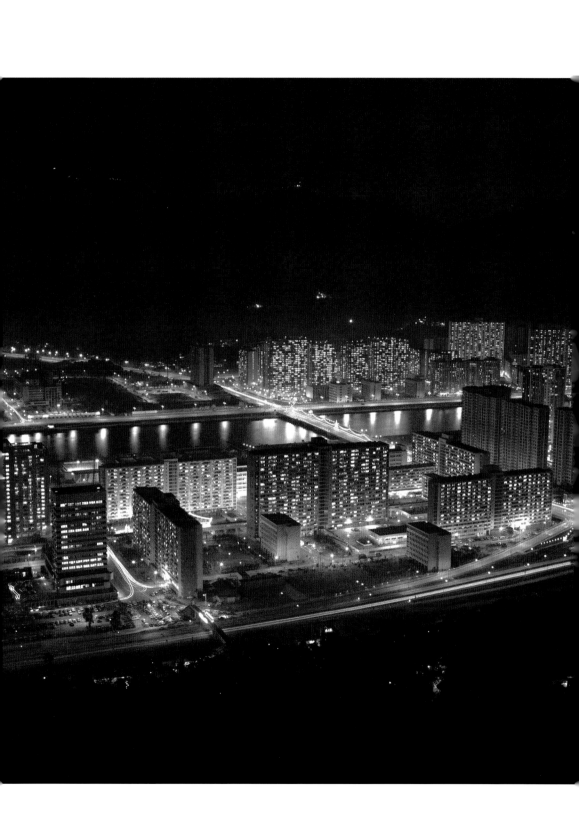

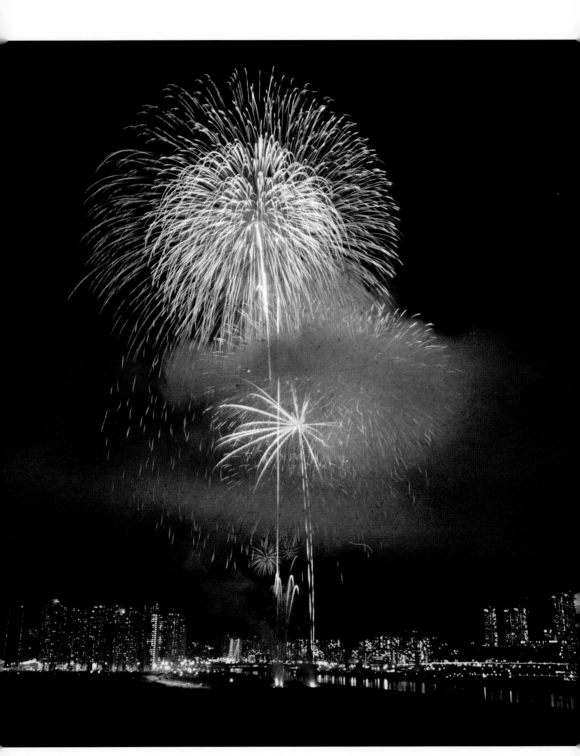

一九八四年　沙田　煙花

八佰伴百貨公司在沙田開業時燃放煙花慶祝，
盛況空前。

一九八四年　沙田　沙田畫舫

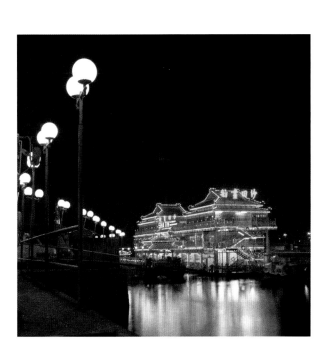

昔日離島

昔日離島、

除了沙田，影友亦喜歡到離島拍照，全港有二百六十三個大小島嶼，離島區（以行政區劃分）只包括香港南面及西南面的二十多個島嶼：大嶼山、南丫島、赤鱲角、蒲苔群島、長洲、坪洲、喜靈洲，交椅洲、石鼓洲和大小鴉洲等等。

昔日的離島、長洲、大澳、南丫島以及坪洲都是漁船的基地，居民靠捕魚為生，亦有一些屬於地方式工業如造船，及水產製品如蝦醬及醃製鹹魚等。務農的也會種植稻米及蔬菜等農作物，有些從事畜牧的則飼養家禽牲口，四周的環境都是自然樸素的。

今天的離島，漁業已大不如前，造船業已式微，種植稻米亦已成陳跡，昔日的「元朗絲苗」及「大嶼山黑糯米」更成為歷史。豬牛雞鴨等只靠入口，許多島民亦已轉業，尤其是年輕的一輩，喜歡在市區工作。幸好，香港的經濟較以前有所增長，加上勞工條例的修訂，市民有更高的消費能力，亦有假期從事戶外活動，遠離都市的煩囂，享受大自然。因此離島旅遊業得以發展，與旅遊相關的行業也有所增加，例如飲食、度假屋、交通等等。離島本身具備了得天獨厚的自然地理條件，名勝古蹟以及各式各樣的度假設施齊備，而且各島嶼均有不同特色。

大嶼山是本港最大的島嶼，面積一百四十六點七五平方千米，過去由於交通不方便，只靠渡輪來往，發展不大。一九九八年七月六日赤鱲角香港國際機場落成啟用，青馬大橋（包括港鐵東涌線及機場快線）及汲水門大橋和於二〇〇九年十二月二十日落成啟用的由昂船洲通往青衣島的大橋，把大嶼山與市區貫連起來，加上北大嶼山東涌新市鎮的開發，令交通更為方便。

大嶼山是集現代化和傳統的觀光地方，遊客可到鳳凰山觀日出，或遊覽大東山、二東山、東涌、梅窩、貝澳、長沙、塘福、大澳水鄉、天壇大佛、寶蓮寺，亦可乘坐昂平360纜車，或到昂平市集及香港迪士尼樂園。

離島區的生態亦比市區豐富得多，擁有大部分香港有記錄的植物種類，還有百分之七十兩棲類及爬蟲類、百分之六十蜻蜓、百分之五十五的蝴蝶（西南部則是黃斑弄蝶過冬的地方）及超過一半品種的淡水魚。大澳對開的海面也是中華白海豚經常出沒的地方。

東涌在大嶼山北部，位於珠江三角洲的出口，居民以務農和捕魚為生，有建於嘉慶年間的炮台汛房。一九九四年起規劃發展後，以東涌為核心並與鄰近的大蠔區及沿岸填海所得的工地結合起來，發展成為香港第九個新市鎮──北大嶼山新市鎮。因與赤鱲角機場毗鄰，交通便利，公共屋邨和私人屋苑相繼落成，還有昂坪360纜車，是從陸路通往大嶼山的途徑。

梅窩（又名銀線灣），位處大嶼山東南面，環境優美，在白銀村附近仍有礦場的遺跡，而「銀礦洞」是名勝之一。海濱長廊、墟市、廣場及露天茶座圍繞著一個海灘，是郊遊渡假的好去處。

愉景灣昔日稱為大白（包括二白、三白、四白）灣，鄰近坪洲，現在已是一個約有一萬四千多人居住的低密度住宅區。

大澳在大嶼山西部，是香港有名的漁村，又名「東方威尼斯」，富有水鄉的獨特風情，盛產黃花、鱔白、鮫魚和倉魚等，醃製的鹹魚、蝦膏和魚膠非常有名。以前亦有用作產鹽的鹽田，早於半世紀前已荒棄。棚屋是大澳的特色，水上人通常在船上居住，為了方便照顧年老的父母和年幼的兒女，漸漸在沿岸一帶搭建棚屋，給他們居住。建造的方法是先在水邊打樁，用水泥混凝土加固，再在樁上搭起棚架，蓋上木板或鐵皮，內部鋪上一些舊船上的木料，還搭一小梯從屋裡伸出水面，方便從小艇上落。此處的棚屋據聞已有三百餘年歷史，是特有的景觀，吸引了不少慕名而來的遊客。「端午遊涌」已成為國家級非物質文化遺產。

長洲是香港著名旅遊景點之一，島上風光如畫，既保存舊有的漁港風貌，又具備了都市應有的基本設施。海鮮食肆林立，也有不少觀光名勝如張保仔洞、北帝廟和石刻等。每年農曆四月初八（浴佛節）舉行盛大的太平清醮是長洲最大型的傳統節日，節目包括會景飄色巡遊、舞獅、舞麒麟等，

壓軸好戲搶包山已發展成為一個具有特色的競賽項目。長洲有一個水清沙幼的海灘，供泳客暢泳同時亦是滑浪風帆比賽場地和訓練基地，著名的滑浪風帆世界冠軍、奧運金牌得主李麗珊正是出身於長洲。

南丫島位於香港南隅，是離島區第二大島，海岸線蜿蜒曲折，島上多為山地，耕地甚少。最初的居民只在海邊蓋搭一些寮屋用作貯物或暫居之用，因此南丫島舊稱「舶寮洲」或「博寮洲」。早年的居民多以捕魚或務農維生，亦有養蜜蜂、造炭或在圓角採摘紫菜為生。上世紀六十年代，港人對海鮮需求甚殷，漁民便利用平靜的海灣，經營養漁業，地點分別位於東岸的索罟灣及蘆荻灣。漁民由外地購入魚苗，放置灣內浮於海面的漁排，經約半年至一年時間飼養，便可出售。由於養漁業蓬勃，索罟灣經營的海鮮食肆林立，生意滔滔。

榕樹灣是南丫島西北的海灣，島上建有發電廠，廠裡的外籍工作人員多喜歡在此處居住。書店及咖啡室等店舖構成了富外國情調的氣息。南丫島大灣也曾有許多古物出土，包括陶器碎片和金屬箭鏃，也有石斧、綱墜、紡輪及一些銅製兵器等，證明了二千五百年前已有人在南丫島生活。

坪洲位於大嶼山愉景灣的東南面，是面積僅有零點九七平方千米的一個小島，人口約五千多人。昔日的建築業蓬勃時，石灰是重要的建築材料，因坪洲海濱的貝產類豐富，居民在海底挖掘大量貝殼和珊瑚等作為材料，焙成石灰，曾經有灰窰廠十一間之多。及後建築業改用鋼筋水泥，灰窰業已成為歷史。一九三〇年代末期，中日戰爭爆發，大中國火柴廠由內地遷往坪洲繼續經營，代替灰窰業而成為主要工業，經營了三十多年才告結束。當地居民也有從事各種輕工業如燈泡製造、藤器製作、手繪瓷器等等。現在許多手工業已經式微，居民需要往市區工作了。

坪洲現在仍不失為一個寧靜的小島，島上可供參觀的有坪洲天后廟、清禁封船碑（天后廟旁）、悅龍聖苑（又名龍母廟）、洪聖爺廟、「大中國火柴廠」石碑及勝利灰窰等。

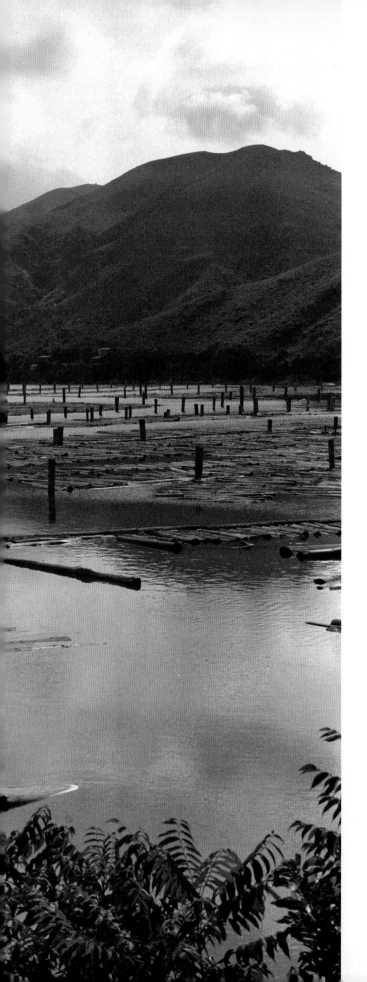

一九六九年 大嶼山陰澳 木塘

陰澳地屬大嶼山北，三面環山，
風平浪靜，最適宜儲存木材，
是有名的陰澳木塘。
後來因鄰近迪士尼樂園，
改名時以陰澳的諧言改叫欣澳，
往赤鱲角機場途中右方可以見到此木塘，
還有往日用作固定木排的椿柱。

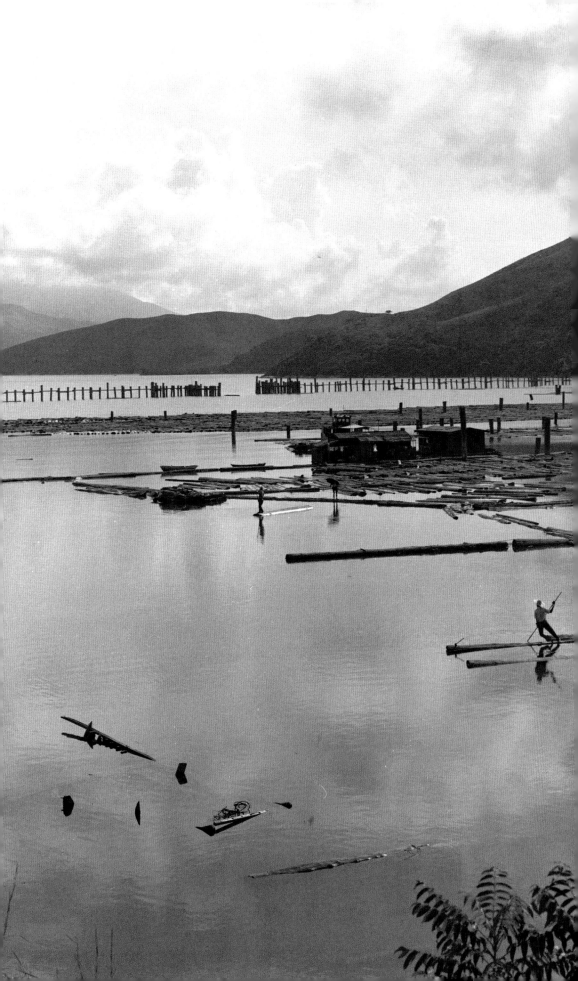

一九八四年　東涌　全景

位於大嶼山北部，
是珠江三角洲的出口。
一九九四年起大規劃發展後，
北大嶼山已成為香港第九個新市鎮，
與赤鱲角機場毗鄰。

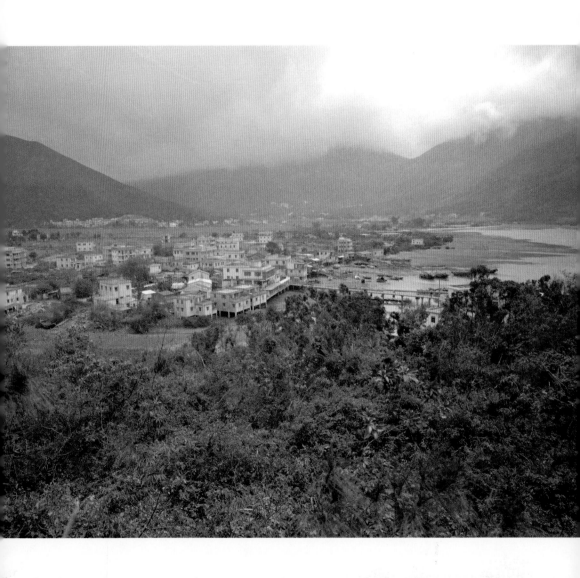

藍巴勒海峽是荃灣及葵涌，另一邊是青衣島，歷史文獻稱為青衣門或青衣海峽。上世紀六十年代起，為建荃灣新市鎮和葵青貨櫃碼頭，此區進行了翻天覆地的填海工程。荃灣、葵涌和青衣島都有很大變化：荃灣大廈林立，工商業發達，葵涌則屋邨處處及建有貨櫃碼頭，而青衣島也是滿佈屋邨、倉庫、船廠和貨櫃等。

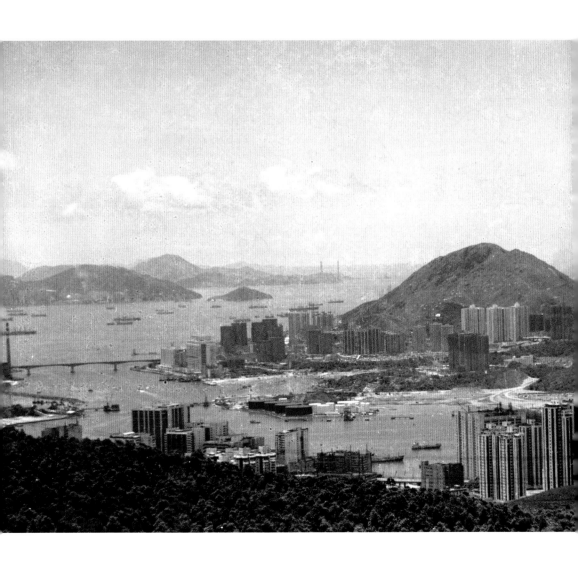

一九八四年　大澳　水鄉

大澳是漁村，
也是以前產鹽的地方。

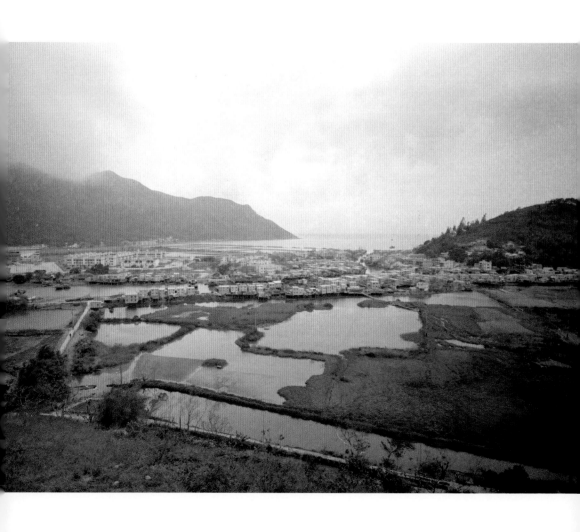

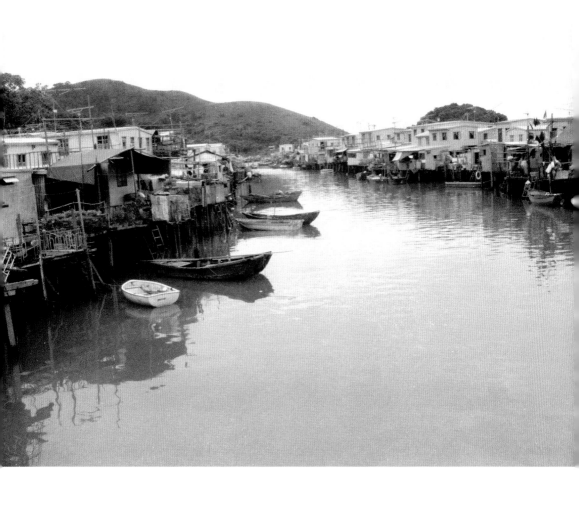

一九八四年　大澳　水鄉

水道兩旁的棚屋。

一九八四年　大澳　水鄉

大澳盛產黃衣、鱠白、鮫魚和倉魚等，
醃製的鹹魚、蝦膏和魚膠亦非常有名，
水道和兩岸的棚屋，
別具特色。

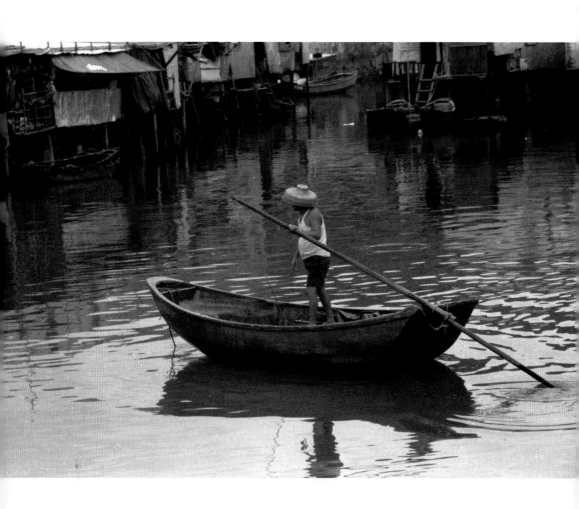

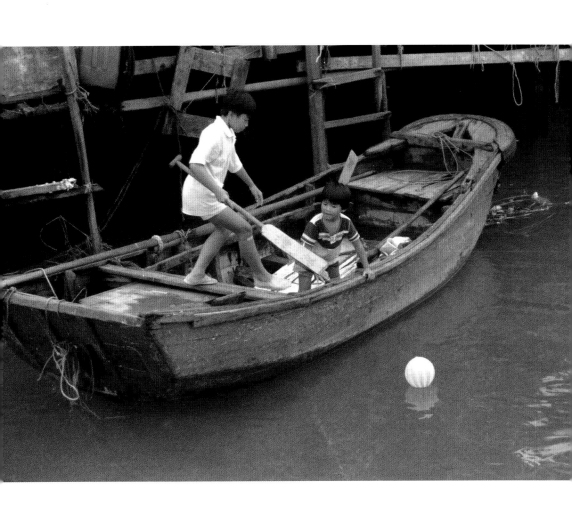

一九八四年 大澳 水鄉

水鄉風情。

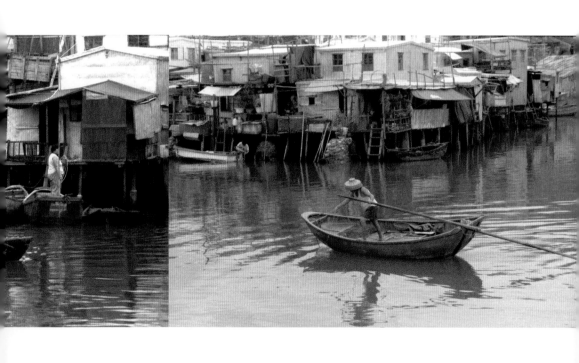

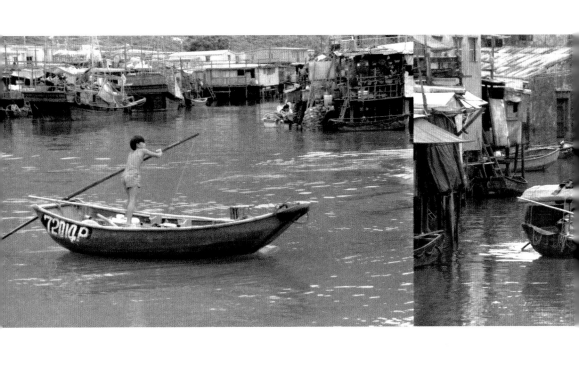

一九八四年　大澳　水鄉

據聞棚屋已有三百餘年歷史，
是特有的景觀。

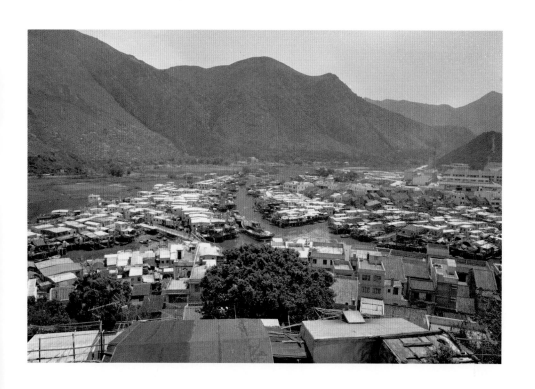

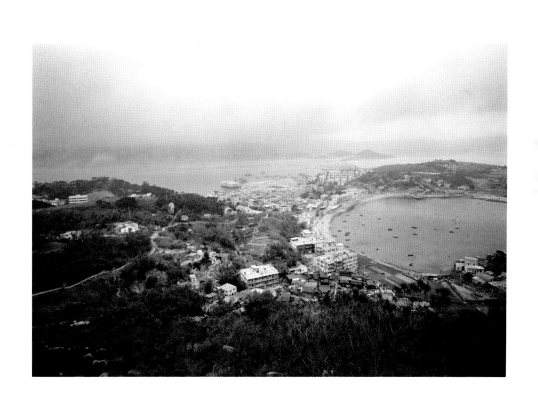

一九八四年　坪洲　全景

位於大嶼山愉景灣東南面，
面積僅〇點九七平方千米的一個小島，
人口約五千多人。

一九八四年　長洲　輪船擱淺

在颱風侵襲下，
一艘輪船在東灣擱淺。

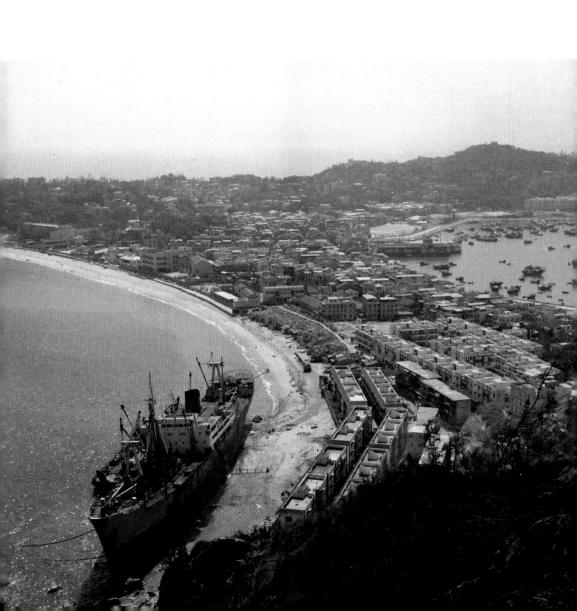

一九八四年　梅窩　碼頭一隅

又名銀線灣，
位於大嶼山東南面，
環境優美，
在白銀村附近有礦場的遺蹟。

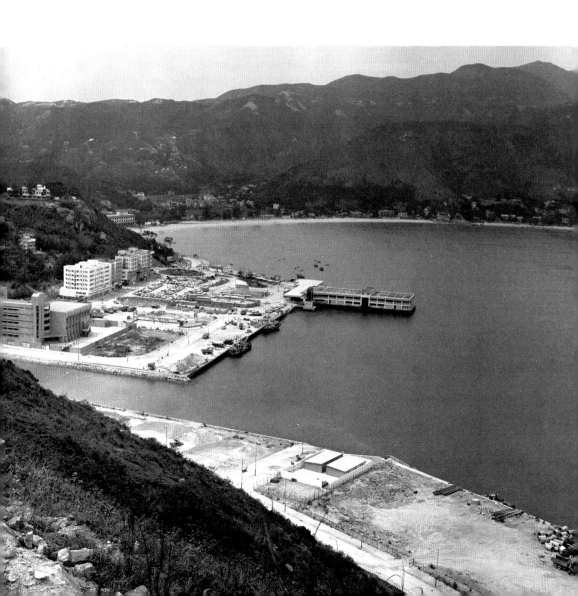

圖片索引、

責任編輯　　饒雙宜

書籍設計　　陳曦成

書　名　　黑白情懷——第二輯

作　者　　翟偉良

攝　影　　翟偉良

出　版　　三聯書店（香港）有限公司
　　　　　香港鰂魚涌英皇道一〇六五號東達中心一三〇四室
　　　　　Joint Publishing (H.K.) Co., Ltd.
　　　　　Rm. 1304, Eastern Centre, 1065 King's Road, Quarry Bay, H.K.

發　行　　香港聯合書刊物流有限公司
　　　　　香港新界大埔汀麗路三十六號三字樓

印　刷　　中華商務彩色印刷有限公司
　　　　　香港新界大埔汀麗路三十六號十四字樓

印　次　　二〇一一年四月香港第一版第一次印刷

規　格　　十六開（170mm×260mm）一六八面

國際書號　　ISBN 978-962-04-3077-0

©2011 Joint Publishing (H.K.) Co., Ltd.
Published in Hong Kong